FRANÇOIS Ier CHEZ Mme DE BOISY

NOTICE

D'UN

RECUEIL DE CRAYONS

Tiré à 170 exemplaires :

95 fur papier vergé, — 75 fur papier teinté, planches chine, dont 5 fur papier de Hollande, 5 fur papier citron, 1 fur papier rofe.

SE TROUVE A AIX-EN-PROVENCE :

Chez { MM. Makaire, Remondet-Aubin, } libraires.

Lyon. — Imprimerie de Louis Perrin.

FRANÇOIS Ier CHEZ Mme DE BOISY

NOTICE
D'UN
RECUEIL DE CRAYONS
OU
PORTRAITS AUX CRAYONS DE COULEUR
ENRICHI PAR LE ROI FRANÇOIS Ier
DE VERS ET DE DEVISES INÉDITES
APPARTENANT A LA BIBLIOTHÈQUE MÉJANES D'AIX

Par M. ROUARD, Bibliothécaire

Correspondant du Ministère de l'Instruction publique, de la Société impériale des Antiquaires de France
de l'Institut archéologique de Rome, &c., &c.

AVEC XII PORTRAITS CHOISIS, LITHOGRAPHIÉS EN FAC-SIMILÉ.

PARIS
CHEZ AUGUSTE AUBRY, LIBRAIRE-ÉDITEUR
L'un des libraires de la Société des Bibliophiles français
Rue Dauphine, 16

1 8 6 3

1864

AVANT-PROPOS

E mémoire, ou cette Notice, à peu près rédigé depuis longtemps, devait paraître dans une belle publication d'Iconographie française, dont l'auteur nous avait demandé de lui céder la primeur d'une espèce de découverte que nous nous étions empressé de lui signaler, qu'il avait très-favorablement & chaleureusement appréciée, & que nous aurions été

très-heureux de voir admettre dans son magnifique recueil (1). C'était un sacrifice, un hommage que nous lui devions, d'autant plus que c'était dans son livre même que nous avions trouvé les éléments de notre découverte, si découverte il y a. Malheureusement, cette publication faite avec le plus grand soin & le plus grand luxe, qui devait avoir quatre volumes, ou séries, bien que complète aujourd'hui pour les deux premières, n'a pas été continuée, ou se trouve suspendue, & notre travail qui devait paraître dans la troisième série, restant inédit, l'auteur nous a vivement engagé à en faire l'objet d'une publication particulière.

Bien que nous n'ayons pas reçu tous les renseignements qu'on nous avait fait espérer, nous n'avons pas cru devoir ajourner plus longtemps cette publication telle quelle, & reculer devant une dépense considérable pour nous, & aussi devant la difficulté, grande quelquefois, d'arriver en province à une certaine perfection relative, quand il s'agit de dessin & de lithographie. — Grâce au talent & aux bons soins de MM. Angelin, d'Aix, & Raibaud, de Marseille, nous avons obtenu une douzaine de

(1) *Portraits des personnages français les plus illustres du seizième siècle, reproduits en fac-simile sur les originaux dessinés aux crayons de couleur par divers artistes contemporains.* Recueil publié avec notices, par P.-G.-J. Niel. — 1re série : rois & reines de France, maîtresses des rois de France. Paris, Lenoir, éditeur (& Rapilly), 1848, in-fol. (de l'imprimerie de Crapelet). — 2e série : personnages divers. *Ibid.*, 1856 (typographie de Lahure).

planches fac-simile, sauf la couleur, qui rendent exactement dans leur imperfection, comme dans leur mérite, & surtout dans leur naïveté spirituelle, une douzaine de crayons, ou portraits, la plupart inédits, choisis dans le précieux Album que possède la Bibliothèque Méjanes d'Aix, Bibliothèque dont les richesses & l'importance, même au point de vue des intérêts & de l'honneur de la Cité, ne sauraient être trop appréciées par une Administration municipale éclairée & intelligente, amie de la science, des lettres & des arts.

<div style="text-align:right">Camp-Jusiou-lez-Gardane, ce 15 octobre 1863.</div>

Nota. — Les notes au bas de la page seront indiquées par un chiffre. — Les notes plus étendues, renvoyées à la fin de la Notice, seront marquées par une lettre majuscule. Peut-être quelques-unes de ces dernières paraîtront-elles hors-d'œuvre, ou trop prolixes (on les abrège en ne les lisant pas). Qu'on veuille bien nous excuser, en se rappelant cette vérité formulée par Cassiodore, que citait fort à propos tout récemment un spirituel magistrat dans un discours de rentrée remarquable à plus d'un titre, vérité de tous les siècles qu'il commentait si bien en quelques mots, et dont nous sommes pénétré : *Civis animum non habet qui urbis suæ gratiâ non tenetur.* Variarum lib. VIII, 30.

FRANÇOIS I^{ER} CHEZ M^{ME} DE BOISY

NOTICE

D'UN

RECUEIL DE CRAYONS

OU

PORTRAITS AUX CRAYONS DE COULEUR

ENRICHI DE VERS ET DE DEVISES INÉDITES

PAR LE ROI FRANÇOIS I^{ER}.

N appelait *crayons* certains portraits fur papier exécutés à la fanguine, à la pierre noire & au crayon blanc, teintés & touchés de manière à produire l'effet de la peinture elle-même. Les recueils de crayons, dont la haute valeur au point de vue de l'art, comme au point de vue hiftorique, femble mieux appréciée de nos jours, furtout depuis la belle publication de M. Niel, les recueils de

crayons, difons-nous, commencèrent à devenir à la mode fous le règne de François I^{er}. Grâce au volume qui fait l'objet de cette Notice, nous pourrions ajouter dès le commencement de ce règne, fi ce n'eft avant, à moins qu'on n'aime mieux faire remonter à ce Recueil même, fi fouvent imité & copié depuis, l'origine de cette mode, qui fe prolongea jufque fous le règne des derniers Valois, jufqu'à Henri IV; origine qui ne nous paraît pas invraifemblable.

« Le roi François I^{er}, dit le P. de Saint-Romuald, ayant trouvé un livre de divers crayons chez Catherine (Hélène) d'Hangeft, femme d'Artus de Boify, grand-maître de France, qui fe plaifoit à la peinture, fit des devifes ou des vers pour chacun, & entre autres un quatrain pour la belle Agnès, qu'il efcrivit de fa main propre, & fe voit encore en ce livre que l'on garde précieufement dans un cabinet curieux (1). »

« On ne fait ce qu'eft devenu ce livre formé par M^{me} de Boify, ajoute M. Niel (à qui nous empruntons partie de ce qui précède avec cette citation, qui a été pour nous un trait de lumière, & nous a peut-être mis fur la voie de ce précieux volume), mais il exifte au cabinet des eftampes de la Bibliothèque nationale, & placée en tête d'un volume de portraits deffinés en couleur, une férie de crayons qui s'ouvre par le portrait de la belle Agnès, & qui fe continue par ceux des perfonnages, hommes

(1) Tom. 3, p. 303 du *Tréfor chronologique & hiftorique, contenant ce qui s'eft paffé de plus remarquable & de plus curieux dans l'Etat depuis le commencement du monde jufqu'à l'an 1647*. Paris, 1642-1647, in-fol., 3 vol. — Pierre Guillebaud, connu fous le nom de P. de Saint-Romuald qu'il prit en entrant dans la congrégation des Feuillants, en 1615, était né à Angoulême, en 1585; il mourut à Paris en 1667.

& femmes, les plus admis dans la familiarité & les bonnes grâces de François Ier. A quelques additions ou retranchements près, cette férie paraît avoir été affez fouvent répétée par les deffinateurs du feizième fiècle (1). »

D'un autre côté, nous lifons dans le *Cabinet de l'Amateur & de l'Antiquaire*, à propos de la defcription des tréfors de Strawberry-Hill, ancienne réfidence d'Horace Walpole, que les livres rares étaient renfermés dans une petite armoire vitrée...
« Le premier & le plus précieux à notre avis, y eft-il dit, eft un recueil de deffins originaux par Janet, jadis poffédé par Brantôme, & depuis par Mariette, le fameux faifeur de collections, qui a écrit au-dedans de la couverture du livre cette note : « Recueil des Portraits des princes & princeffes, & des
« feigneurs & dames qui compofoient la cour de François Ier,
« roy de France, a appartenu fans doute à Brantôme; ce
« qui me le fait préjuger, c'eft que plufieurs des infcriptions
« font écrites de fa main. Je m'en fuis affermi par la confron-
« tation que j'en ay faite avec un MS. authentique, tout corrigé
« de la main de ce célèbre écrivain. (Signé) Mariette. »

« Ces portraits font tous au crayon avec des teintes de crayon rouge, comme les deffins de fir Th. Lawrence, qu'ils égalent tout-à-fait. Nous y trouvâmes quelques nobles figures : François Ier, Louife de Savoie, Marguerite de Navarre, Diane de Poitiers, Lautrec, l'amiral de Bonnivet, Claude de France, François II, le baron de Figeac, Madeleine de France, la pre-

(1) P. 10, en note, à la fin de la notice fur François Ier placée en tête de la première férie des *Portraits des Perfonnages français les plus illuftres du feizième fiècle*. V. auffi la notice fur Artus Gouffier, feigneur de Boify, qui commence la deuxième férie, p. 5.

mière femme de Jacques V, roi d'Ecoffe; & environ trente autres portraits. Le volume eft *fans prix*, quoique Walpole l'ait acquis à peu de frais (1). »

Sans doute un pareil recueil de deffins originaux de Janet (deffins qu'il eft difficile toutefois de pouvoir tous attribuer à la même main, ce que ne dit pas la note de Mariette), & qui d'ailleurs aurait appartenu à Brantôme, eft *fans prix;* mais ce recueil important auquel Brantôme, fi jaloux de colliger les dictons, les brocards de la cour, les anecdotes piquantes, s'eft borné à joindre quelques *infcriptions*, c'eft-à-dire quelques noms propres, ce recueil, malgré fa haute importance artiftique, malgré la nobleffe de fon origine, fi l'on peut s'exprimer ainfi, ce recueil, pas plus que les recueils de crayons vus & fignalés par M. Niel, pas plus qu'aucun autre recueil connu, ne renferme les dictons, les devifes, les vers écrits ou dictés par François Ier chez Mme de Boify. Or ces devifes, ces dictons, quelle que foit

(1) Tom. 1er, p. 447 du *Cabinet de l'Amateur & de l'Antiquaire*, dont la première férie forme 4 vol. grand in-8°. Paris, 1842-1846, collection intéreffante & qui devient rare.

V. auffi le catalogue de vente de la riche collection formée à Strawberry-Hill, par Horace Walpole, pp. XI & XII de la préface d'où cette citation eft prife ; — p. 74 … *A Catalogue of the claffic contents of Strawberry-Hill, collected by Horace Walpole. London*, 1842; in-4°, fig. XXIV, 250 p. — A la vente de Mariette, en 1775, où il fut acquis par Horace Walpole, ce précieux recueil ne fut payé que 142 fr. L'agent du comte de Harwick, qui l'avait commiffionné à 100 liv. fterl. arriva trop tard. En 1842, à la vente Walpole, il a été acheté par M. Boone 63 liv. ft. — Il eft ainfi décrit fous le n° 1414 du catalogue de Mariette : « Un vol. pet. in-fol. rel. contenant 45 portraits de princes, princeffes & autres feigneurs qui compofoient la cour de François Ier, avec leurs noms écrits de la main de Brantôme pour la plupart. »

leur valeur, n'ont été cités nulle part. On a dû les croire à jamais perdus, en admettant leur exiftence jadis, d'après l'anecdote rapportée par le P de Saint-Romuald, qui elle-même pouvait paraître douteufe en l'abfence de toute trace, de tout fouvenir de ces devifes, même par la tradition...... Nous les retrouvons, nous croyons les retrouver à leur véritable place dans le Recueil de portraits aux crayons de couleur appartenant à la Bibliothèque d'Aix, Recueil dont nous fommes heureux de publier la Notice, & dont l'origine & l'exécution remontent, felon nous, aux premières années du règne de François Ier, c'eft-à-dire à 1515-1524, Recueil *fans prix* auffi dans tous les cas, qui s'il n'eft point le Recueil original formé par Mme de Boify, en eft une copie immédiate & contemporaine affurément (A).

Ce volume précieux confirme, en outre, de la manière la plus authentique l'anecdote fi piquante & fi curieufe, au point de vue de l'hiftoire, comme au point de vue de l'art, de François Ier chez Mme de Boify, blafonnant les portraits qu'elle crayonnait ou qu'elle avait crayonnés. Nous y retrouvons même le Roi improvifant à la vue du crayon d'Agnès Sorel les vers fi fouvent cités depuis, mais altérés et modifiés, & dont nous donnerons enfin la véritable leçon. Cette anecdote d'ailleurs, comme le remarque fort bien M. Niel, avait été puifée par le P. de Saint-Romuald, dans une publication antérieure à la fienne de plufieurs années. On la trouve dans une efpèce de roman philofophique intitulé *La Solitude* (1), publié en 1640, par

(1) « *La Solitude & l'Amour philofophique de Cleomede; premier fujet des exercices moraux de M. Charles Sorel*. Paris, 1640, in-4°. — On trouve dans les Remarques, p. 325, quelques recherches fur Agnès Sorel, & c'eft la feule chofe qui mérite l'attention. » *Mémoires du P. Niceron*, Tom. 31, p. 397.

Charles Sorel, fieur de Souvigny, confeiller d'Etat, hiftoriographe de Louis XIII, qui fe prétendait de la même famille que la belle Agnès Soreau, Sorel ou Sorelle. Il y eft dit que François Ier ayant trouvé un livre de divers crayons chez Catherine (Hélène) d'Hangest (B), femme d'Artus de Boify, grand-maître de France, qui fe plaifoit à la peinture, fit des devifes ou des vers pour chacun, & pour celui de la belle Agnès un quatrain qu'il efcripvit de fa main propre, & qui fe voit encore en ce livre que l'on garde précieufement dans un cabinet curieux. Ce quatrain eft

<blockquote>Plus de louange & d'honneur tu mérite..... »</blockquote>

Nous reviendrons à propos du portrait d'Agnès que nous donnons ci-après, fur ce quatrain célèbre dont il exifte plufieurs variantes, & en comparant les textes connus avec le nôtre, dont nous publions le fac-fimile, il ne fera pas difficile, croyons-nous, de prouver que le texte véritable eft imprimé ici pour la première fois, bien que nous ne puiffions regarder ces vers comme inédits.

Après ces préliminaires qui étaient indifpenfables, il eft temps d'arriver au Recueil de la Bibliothèque d'Aix, dont nous devons d'abord donner la defcription. C'eft un volume petit in-fol. (coté 967, Catal. des MSS.) relié en veau brun dans le dix-feptième fiècle, intitulé au dos :

<blockquote>
POR...

A LA

MEIN (*fic*)
</blockquote>

avec les armoiries imprimées fur le plat des *Habert de Mont-*

mor, qui font d'azur au chevron d'or, accompagné de trois anilles d'argent. Nous aurons à revenir fur cette reliure qui a fouffert, & fur l'hiftoire de ce volume qu'elle peut contribuer à éclaircir.

On lit au haut du feuillet paginé 1. n° *, *Portraits à la mein* (fic), d'une écriture courante de la première moitié du dix-feptième fiècle; & plus bas, cette efpèce de faux titre :

Portraits de François I^{er} & des princes
princeffes & perfones (fic) *notables de la Cour*
tirés au naturel par une dame de la mefme
Cour avec leurs devifes.

Mais le véritable titre eft fur le feuillet fuivant, paginé 2 (C), titre fingulier & remarquable, tant par la date qu'il porte que par fa forme & fa rédaction, & dont nous effayons de donner une efpèce de fac-fimile. Malgré la date, il paraît de l'époque de la reliure, qui doit remonter au milieu du dix-feptième fiècle. Il aura été renouvelé ou refait. Ecrit à l'encre rouge, & en capitales romaines ou majufcules pour les quatre premiers mots, il eft écrit pour le refte à l'encre noire, en caractères romains affectant l'impreffion, bien que rien ne puiffe faire fuppofer jufqu'ici qu'il ait été copié fur un livre imprimé, ou plutôt fur un titre imprimé, ce qui ferait beaucoup moins invraifemblable.

PORTRAITS

DE

FRANÇOIS I^{ER}

& des princes, princeſſes & perſonnes
notables de la Cour
Deſſiné (*ſic*) au naturel par une dame
de la même Cour avec leurs devises

A

PARIS

avec permiſſion & approbation
L'AN M.D.XV.

Cette date de M.D.XV ſemble extraordinaire d'abord, celle de M.D.XXV conviendrait mieux d'après les perſonnages dont les portraits ſont recueillis dans ce volume, & qui ont dû être crayonnés de 1515 à 1525, par ſuite de certains rapprochements & de quelques dates. Au reſte, ce titre n'a pu être fait ou refait que dans le dix-ſeptième ſiècle, lorſqu'on a donné au

volume la reliure actuelle. Il en existait sans doute un autre bien antérieur, mais portait-il la date de 1515, époque de l'avénement de François Ier? Cela nous paraît très-probable. Ce ferait l'année où Mme de Boisy, *qui se plaisoit à la peinture*, aurait commencé son Recueil, son Album, comme on dirait aujourd'hui. Car on doit, selon nous, la reconnaître dans la *Dame de la Cour* qui a *dessiné* ces portraits *au naturel*, c'est-à-dire avec les couleurs naturelles, coloriés, ou d'après des desssins, des tableaux peints *au naturel*. La probabilité de cette date nous paraît résulter de l'anecdote même de François Ier qu'il faut placer avant 1519, ou dans les premiers mois de 1519, puisque c'est au mois de mai de cette année que mourut à Montpellier le grand-maître de France, Artus de Boisy, qui s'y trouvait en conférence avec l'ambassadeur de Charles-Quint, le seigneur de Chiévres, pour traiter de la paix, & que sa veuve dût quitter la Cour à cette époque. D'ailleurs, c'est chez Mme de Boisy, chez la femme du grand-maître de France, & non chez sa veuve que François Ier trouve un Recueil de portraits qu'il blasonne de ses devises, Recueil dont notre volume serait *au moins* la copie, la copie unique jusqu'ici, & la copie immédiate.

Poursuivons notre description. Ce volume qui paraît n'avoir souffert aucune mutilation, du moins depuis la reliure actuelle, se compose de cinquante-trois feuillets en papier, récemment chiffrés, dont cinquante & un offrent chacun un portrait dessiné au crayon rouge & noir. Presque tous ces portraits, dont les sept premiers comprennent François Ier & sa famille, portent au bas le nom du personnage, & la plupart une devise, un dicton, quelquefois un brocard, au-dessus, au-dessous, ou à côté de la figure; le tout d'une écriture uniforme, cursive go-

thique françaife du commencement du feizième fiècle. L'un &
l'autre (le nom & la devife) recouverts d'une petite bande de
papier mobile, attachée ou collée par fa partie fupérieure pour
cacher le nom & la devife, comme fi on avait voulu donner à
deviner, à reconnaître les figures. Toutes ces devifes, généra-
lement fort courtes, font en profe, & fur la même page que le
portrait, excepté les vers ou le quatrain écrit vis-à-vis du crayon
d'Agnès Sorel, en fon honneur, qui fe trouve au verfo du feuillet
du portrait précédent; mais fous la figure eft le nom de *la
belle Agnès*, qui eft auffi recouvert par une bande de papier
mobile, comme les autres noms & devifes, fauf pour deux ou
trois dont la bande a difparu.

Enfin à côté ou au-deffous de ces noms & devifes, on a ajouté
poftérieurement, & en écriture curfive courante qui paraît être
de la fin du feizième fiècle, ou du commencement du fuivant,
des titres & des fonctions que les perfonnages repréfentés n'a-
vaient point au moment de l'exécution de ces deffins, mais fous
lefquels ils ont été plus connus dans la fuite. Cependant plu-
fieurs de ces additions font évidemment erronées, & viennent
ainfi à l'appui de notre opinion fur l'origine & la formation de
ce Recueil. On pourra bientôt en juger. Sauf les dates qui ont
ici leur importance, & quelques éclairciffements indifpenfables
fur la plupart des perfonnages, nous nous bornerons à donner
ce qui eft écrit au-deffous, au-deffus, ou à côté de chaque por-
trait, en diftinguant les additions de l'écriture primitive, &
nous le donnerons intégralement.

Après un feuillet de garde que l'on avait collé fur le plat
intérieur du volume, comme pour en diffimuler la provenance
dont nous parlerons plus tard, le premier feuillet, chiffré 1,

offre, ainſi que nous l'avons dit, une eſpèce de faux titre, & le feuillet 2 le véritable titre avec la date de M.D.XV. La ſérie des portraits commence avec le feuillet 3, & continue ſans interruption juſques & compris le feuillet 53, de façon que l'on compte cinquante & un portraits, ou crayons, preſque tous avec le nom du perſonnage au-deſſous, en écriture courante gothique françaiſe, aſſez régulière, plus ou moins liſible, & généralement accompagné d'une deviſe ou dicton, plus ou moins caractériſtique, ſatyrique ou louangeur; & quelquefois avec des additions bien poſtérieures. Le tout eſt d'une orthographe fort capricieuſe & haſardée.

Feuillet 3. Portrait I. 𝕷𝖊 𝖗𝖔𝖞.

Ces mots écrits au bas du portrait (v. la pl. I), ſont cachés par une bande de papier, qui ſe relève à volonté (obſervation que nous ne répèterons plus, & qui s'applique à tous les noms comme à toutes les deviſes, ſauf pour quelques-uns dont la bande a été arrachée).

C'eſt ici le portrait de François Ier, né à Cognac le 12 ſeptembre 1494, d'abord comte d'Angoulême, puis duc de Valois; roi de France par la mort de Louis XII, le 1er janvier 1515, mort au château de Rambouillet, le 31 mars 1547.

Ce portrait qui eſt à la tête du Recueil d'Aix, manque à la collection de la Bibliothèque impériale. Voici ce qu'en dit M. Niel, qui l'a donné au commencement de ſa belle publication, gravé comme il eſt deſſiné aux crayons noir & rouge, & accompagné d'une excellente notice. « Nous avons ren-

contré maints exemplaires de cette série de portraits deffinés en couleur encore entiers & confervés dans leur ancienne reliure. Tous ils comprennent le portrait de François Ier, qui manque malheureufement à la Bibliothèque nationale. Celui que nous avons fait graver pour notre livre provient d'une fuite répétant, il eft vrai, la fuite que poffède cette Bibliothèque, mais n'ayant pas le même mérite. Toute faible qu'eft notre copie, elle a le mérite de refléter une peinture de l'un de nos vieux maîtres. Ce motif nous a paru fuffifant pour qu'elle fût reproduite. »

Nous n'héfitons pas à appliquer cette dernière réflexion à la collection d'Aix, que le temps a d'ailleurs plus ou moins affaiblie, altérée. Quel que foit le mérite de ces crayons, de ces deffins fur lefquels ont pefé plus de trois fiècles & des deftinées diverfes, ce ne font probablement que des copies de ces *vieux maîtres* qui inauguraient d'une manière fi éclatante & fi naïve le fiècle de François Ier; mais ces copies, déjà fi précieufes à ce titre, font affurément l'œuvre d'un amateur diftingué. Ce ne font pas des portraits terminés, bien que le caractère, la phyfionomie des perfonnages s'y retrouvent bien accentués. Ce ne font le plus fouvent que des efquiffes, de fimples traits, auxquels nous avons dû conferver dans nos lithographies toute leur fimplicité, leur naïveté, leur imperfection même; mais ces efquiffes font prefque toujours remplies de fineffe, d'infpiration, & rien n'empêche de les confidérer comme l'œuvre d'une dame de la Cour de François Ier, ainfi que le dit le titre de notre Recueil; l'œuvre de cette dame *qui fe plaifoit à la peinture,* dont parlent le P. de Saint-Romuald & Sorel, & qui avait vu & connu familièrement les perfonnages dont elle recueillait les traits dans fon *Album* de famille & d'amis. Au point de vue

de l'exécution de ces deffins, rien ne s'y oppofe; malgré quelques nuances, ils peuvent à la rigueur être attribués à la même main, peut-être même de préférence à une main de femme, d'autant que les portraits d'hommes y font mieux traités que les autres. Puiffent les quelques notions hiftoriques que nous allons rappeler fur la plupart d'entre eux, fuggérer au lecteur qui les coordonnera, la même idée, la même attribution! Ce n'eft qu'alors que nous croirons tout-à-fait à cet heureux complément de notre découverte.

Pour en revenir au portrait de François I^{er}, publié par M. Niel, il eft évidemment d'après le même original que le nôtre, & cet original ferait dû, felon lui, au maître habile de François Clouet. Il l'a fait graver d'après une copie qu'il poffède, deffinée fort anciennement aux crayons de couleur, qui peut, comme la nôtre, donner une idée de la peinture. Le Roi y eft repréfenté à l'âge d'environ vingt-cinq ans; les cheveux font longs, fes yeux petits, la barbe légère; fa tête eft recouverte d'une toque à plumes; fes épaules fon nues; il eft vêtu d'un jufte au corps tailladé que dépaffe une chemife pliffée.....

F. 4. Portr. II. *Madame la duchesse dalanfon*.

Ce dernier mot *dalanfon* eft de la feconde écriture. (V. la pl. II.) Nous foulignerons comme ici tous les mots ajoutés bien poftérieurement, tous de la même main qui a tracé cette efpèce de titre au haut du premier feuillet : *Portraits à la mein*.

C'eft le portrait publié par M. Niel, avec ces mots en majufcules : LA ROYNE DE NAVARRE; d'où l'on peut conclure

que son crayon est postérieur au nôtre. La sœur de François I^{er}, la célèbre Marguerite de Valois ou d'Angoulême, n'eut le titre de reine qu'en 1527, en épousant le roi de Navarre, Henri d'Albret, étant devenue veuve, en 1525, de Charles, duc d'Alençon, premier prince du sang, mort à Lyon, de douleur, dit-on, d'avoir été cause de la perte de la bataille de Pavie, où il commandait l'aile gauche, qui ne donna pas. La conséquence semblerait devoir être que l'addition du mot *dalanson* a dû précéder l'année 1527. Il n'en est rien cependant. Au reste, la bande ordinaire de papier ne couvre que les premiers mots, & celui de *Dalanson* aura été ajouté bien postérieurement pour compléter l'indication primitive de *Madame la Duchesse*, qui avait suffi d'abord pour la désigner à la cour de François I^{er}, & qui nous apprend aujourd'hui que notre crayon a été fait avant qu'elle porta le titre de reine.

Marguerite de Valois, ou plutôt d'Angoulême, était fille de Charles d'Orléans, duc d'Angoulême, & de Louise de Savoie. Née à Angoulême, le 11 avril 1492, elle épousa, en 1509, Charles IV, duc d'Alençon, dont elle devint veuve en 1525. Remariée avec le Roi de Navarre, elle en eut Jeanne d'Albret, mère de Henri IV, & mourut au château d'Odos, dans le pays de Tarbes, le 21 décembre 1549, deux ans après son frère, François I^{er}, qu'elle avait aimé passionément, auquel elle rendit les plus grands services, & dont elle partageait le goût pour les lettres qu'elle cultiva, & pour les savants dont sa Cour fut souvent l'asile. On lui doit probablement en très-grande partie le célèbre recueil de l'*Heptameron*, ou des Nouvelles de la Reine de Navarre, publié d'abord en 1558, in-4°, sous le titre d'*Histoire des Amans fortunez*, & mieux en 1559, in-4° aussi,

fous celui de l'*Heptameron des nouvelles de Marguerite de Valois, Royne de Navarre*... composé à l'imitation du *Décaméron* de Boccace, ou des *Cent nouvelles nouvelles* attribuées à Louis XI. On peut être surpris aujourd'hui qu'une princesse aussi vertueuse, aussi pieuse même, se soit avisée de conter & d'écrire un si grand nombre d'aventures fort peu édifiantes.

Sylvius, dit de la Haye, un de ses valets de chambre, a recueilli aussi ses poésies (la plupart ascétiques ou pleines de pensées ascétiques) qu'il a publiées sous le titre de *Marguerite de la Marguerite des princesses, très-illustre Royne de Navarre*. Lyon, Jean de Tournes, 1547, in-8°. — La 1re édition de ces poésies paraît être celle d'Alençon, 1531, in-4°, sous ce titre : *Le Miroir de lame pechereße, ouquel elle recongnoist ses faultes & pechez; auffi ses graces & benefices a elle faictez par Jesu chrift son espoux.*

Le portrait de la duchesse d'Alençon, dont la physionomie est aussi douce que spirituelle, est un des mieux exécutés de cette collection, ainsi que celui de François Ier. L'expression du regard est pleine de finesse dans l'un & dans l'autre, & l'on y trouve une ressemblance, un air de famille frappant, que notre dessinateur a parfaitement rendu.

On peut ici remarquer l'absence dans notre Recueil des portraits de la Reine Claude, première femme de François Ier, fille aînée de Louis XII, morte en 1524, & de Louise de Savoie, qui fut régente durant la captivité de son fils à Madrid, & qui ne mourut qu'en 1531. L'un & l'autre figurent ordinairement en tête des collections analogues de crayons. Pourquoi sont-ils omis dans l'Album de Mme de Boify, qui donne toute la famille royale, jusqu'aux enfants au berceau, c'est ce que

nous ne faurions expliquer. Peut-être la chronique intime de la Cour nous en donnerait la raifon ; peut-être auffi ont-ils difparu avant la reliure actuelle. Quoi qu'il en foit, les cinq portraits qui fuivent offrent tous les enfants du Roi vivant à l'époque où nous fuppofons qu'a été formé notre Recueil, & c'eft avec toute raifon que M. Niel a penfé que les fix deffins qui manquaient à la férie des crayons du Cabinet des eftampes dont nous avons déjà parlé, devaient repréfenter François Ier & fes enfants. Le Recueil d'Aix le prouve évidemment.

<center>F. 5. Portr. III. Mons^r le Daulphin.</center>

Portrait d'un enfant de quatre ou cinq ans. C'eft le fils aîné de François Ier, le dauphin François, né au château d'Amboife, le 28 février 1518, mort le 12 août 1536, au château de Tournon, en Vivarais. Il fut empoifonné, dit-on, dans un verre d'eau fraîche, par un gentilhomme de Ferrare, fon chambellan, le comte Sébaftien de Montecuculli, qui fut écartelé à Lyon, le 7 octobre fuivant, pour ce crime imaginaire fans doute, dont Charles-Quint & Catherine de Médicis furent tour-à-tour accufés d'avoir été les inftigateurs.

<center>F. 6. Portr. IV. Mons^r Dorleans.</center>

Enfant de trois ou quatre ans. C'eft Henri II, qui porta d'abord le titre de duc d'Orléans, & après la mort de fon frère aîné, en 1536, celui de Dauphin. Né à Saint-Germain-en-

Laye, le 31 mars 1519, roi de France par la mort de François I^{er}, le 31 mars 1547. Il mourut à Paris le 10 juillet 1559, bleffé à l'œil droit de l'éclat d'une lance par le comte de Montgomery, qu'il avait forcé d'entrer en lice avec lui le 30 juin précédent.

M. Niel a donné le portrait de Henri II, mais ce n'eft pas celui d'un enfant.

F. 7. Portr. V. 𝔐adame 𝔈harlote.

Enfant de fix ou fept ans, née au château d'Amboife le 23 octobre 1516, morte au château de Blois, le 8 feptembre 1524. Elle avait été tenue fur les fonts de baptême par l'ambaffadeur Ravaftein au nom de fon maître l'archiduc Charles d'Autriche, depuis Charles-Quint.

F. 8. Portr. VI. 𝔐adame 𝔐adelayne.

Enfant d'un ou deux ans, née en 1520, le 10 août, à Saint-Germain-en-Laye; mariée dans l'églife de Notre-Dame de Paris, le 1^{er} janvier 1537, à Jacques V (Stuart), roi d'Ecoffe; morte en Ecoffe le 7 juillet fuivant. (Ce prince eut d'un fecond mariage avec Marie de Lorraine, fille de Claude, premier duc de Guife, l'infortunée Marie Stuart, née en 1547, décapitée le 18 février 1587.)

F. 9. Portr. VII. 𝔐ons^r 𝔇engolesme.

Enfant au maillot. C'eft Charles, d'abord duc d'Angoulême, puis duc d'Orléans, quand fon frère fut devenu Dauphin, en

3

1536. Né à Saint-Germain-en-Laye en 1522, le 22 janvier; mort, sans alliance, le 8 septembre 1545, à l'abbaye de Forest-Moutier, près d'Abbeville, non sans soupçon d'avoir été empoisonné par les gens du Dauphin, dit l'*Art de vérifier les dates* (2ᵉ édit., p. 575), opinion modifiée dans la 3ᵉ, & donnée comme un bruit.

Des sept enfants que François Iᵉʳ avait eus de la reine Claude, il ne manque ici que deux filles, & la date de la mort de l'une, comme la date de la naissance de l'autre, explique assez, ce nous semble, l'absence de leurs crayons dans notre Recueil exécuté de 1515 à 1524. La première, Louise de France, née au château d'Amboise, le 19 août 1515, accordée par le traité de Noyon, le 13 août 1516, à l'archiduc Charles d'Autriche, roi d'Espagne, depuis empereur, mourut le 21 septembre 1517. La seconde, Marguerite de France, princesse aussi sage que vertueuse, dit le P. Anselme, naquit à Saint-Germain-en-Laye, le 5 juin 1523. Son frère, Henri II, lui donna le duché de Berry en 1550. Après avoir été accordée, dès 1526, à Louis de Savoie, prince de Piémont, qu'elle n'épousa pas, elle fut mariée à Paris, le 9 juillet 1559, à Emmanuel-Philibert, duc de Savoie, dit *Tête-de-Fer*, & mourut à Turin, le 14 septembre 1574, avec le beau surnom de *Mère des peuples*, non moins regrettée des pauvres pour sa merveilleuse charité que des savants qu'elle protégea toujours. De cette union naquit un seul fils, Charles-Emmanuel, dit le Grand, qui succéda à son père en 1580. De lui sont descendus les ducs de Savoie, les princes de Carignan, & les comtes de Soissons, dont la branche de Carignan reste seule aujourd'hui, représentée par le roi Victor-Emmanuel.

F. 10. Portr. VIII. 𝔐𝔞𝔡𝔞𝔪𝔢 𝔡𝔢 𝔑𝔢𝔪𝔬𝔲𝔯𝔰.

Au-deſſus de ce crayon on lit cette deviſe, formant une ſeule ligne de la même écriture que le nom, & dont l'orthographe n'eſt rien moins que régulière :

𝔖𝔢 𝔮𝔲𝔢 𝔩𝔢 𝔠𝔞𝔠𝔥𝔢 𝔢𝔰𝔱 𝔩𝔢 𝔭𝔞𝔯𝔣𝔢𝔱 𝔡𝔢𝔰 𝔞𝔲𝔱𝔯𝔢𝔰.
(Ce qu'elle cache eſt le parfait des autres.)

Ce doit être le portrait de Philiberte de Savoie, ſœur de la mère de François I^{er}, Louiſe de Savoie; mariée, en 1513, au frère du pape Léon X, Julien de Médicis, qui mourut en 1516.

En effet, le duché pairie de Nemours, érigé par Charles VI en 1404, mais revenu pluſieurs fois à la couronne, fut encore donné par François I^{er}, au mois de novembre 1515, à Julien de Médicis & à Philiberte de Savoie, ſa femme. Julien étant mort la même année à Florence ſans enfants légitimes (il était père naturel du cardinal Hippolyte de Médicis, qui mourut en 1536), le même roi, par lettres-patentes données à Paris le 24 avril 1517, céda & tranſporta de nouveau le duché de Nemours à ſa veuve, Philiberte de Savoie. La ducheſſe de Nemours mourut le 4 avril 1524. Auſſitôt après, le duché fut donné par le roi à ſa mère, la ducheſſe d'Angoulême, qui était la ſœur conſanguine de Philiberte; de laquelle il le retira encore pour le donner à Philippe de Savoie, comte de Genevois, & à Charlotte d'Orléans ſa femme. Leur fils, Jacques de Savoie, en obtint la confirmation en ſa faveur des rois Henri II & Charles IX. — Ce duché paſſa depuis à Philippe de France, duc d'Orléans, & à ſa poſtérité.

F. 11. Portr. IX. Madame de la Roche de Cruſſol.
Foucault feme feu côte Sanserre.

A côté du crayon ont lit cette deviſe en deux lignes :
Plus de serymonne
que de beaute.

L'addition *de Cruſſol* eſt une erreur. Ce doit être ici le portrait d'Anne de Polignac, dame de Randan, veuve de Charles, ſire de Beuil, & comte de Sancerre, tué à Marignan, en 1515; qui épouſa, en 1518, François II, comte de la Rochefoucauld, fils de François Ier, comte de la Rochefoucauld, & de Louiſe de Cruſſol, avec laquelle on l'a confondue ici par une addition bien poſtérieure.

Cette dame, célèbre par ſon mérite, reçut vers la fin de 1539, en ſon château de Vertueil (1), Charles-Quint & les enfants de France. L'empereur, qui traverſait le royaume pour ſe rendre dans ſes Etats de Flandre, témoigna tant de ſatisfaction de ſes manières, qu'il dit hautement, ſelon le témoignage de nos hiſtoriens, *n'avoir jamais entré en maiſon qui mieulx ſentiſt ſa grande vertu, honneſteté & ſeigneurie que celle-là.* (Moréri, IX, 269.)

F. 12. Portr. X. Chandio.

Au-deſſous de ce portrait on lit la deviſe :
Trop petyt pour la charete
Et trop grant pour le cheval.

(1) Ou Verteuil (Charente, canton & arrondiſſement de Ruffec).

Voy. la pl. III. C'eſt Louis de Chandio, ou Chandiou, capitaine de la Porte de 1515 à 1530, & depuis grand-prevoſt des mareſchaux, qui mourut au voyage de Bretagne, en 1532; ce *dont le roy fut marry, car il l'aymoit*, dit le *Journal d'un Bourgeois de Paris*, publié par M. Ludovic Lalanne, p. 431.

On lit dans l'*Ordre obſervé* à l'entrée de François Ier à Paris, le 25 janvier 1515, au retour du ſacre :

« Après eux eſtoit monſieur de Chandiou, capitaine de la Porte, & quatre autres avec luy, accouſtrez & bardez de drap d'or, couvert de veloux tanné, & de toile d'argent deſchiquetée. » *Cérémonial françois*, I, 269.

F. 13. Portr. XI 𝔐adame de 𝔠haſteaubreant.

A gauche du portrait, qui eſt le même que celui qu'a publié M. Niel, avec ces mots : MADAME DE CHATEAVBRIANT, on lit :

𝔐ieus contue
que paynte.

Sans doute pour *mieux contournée que peinte*. Ce qu'on eſt aſſez diſpoſé à croire d'après notre crayon. Voy. la planche IV.

C'eſt la célèbre maîtreſſe de François Ier, Françoiſe de Foix, née en 1495, de Jean dit Phébus de Foix, vicomte de Lautrec, & de Jeanne d'Aydie; qui épouſa, en 1509, Jean de Laval, comte de Chateaubriant, né en 1486, mort en 1542 ſans poſtérité, gouverneur & amiral de Bretagne. Il eſt à remarquer que les trois frères de la comteſſe de Chateaubriant qui étaient ſes aînés, & qui jouèrent un grand rôle à la Cour & dans les armées de François Ier, Lautrec, Leſcun & Leſparre, figurent auſſi

avec elle dans l'Album de M^me de Boify; ce qui fuppofe des relations affez intimes entre les deux familles. Quant à la comteffe de Chateaubriant, elle ne mourut qu'en 1537, & les détails tragiques & romanefques, dont l'hiftorien Varillas a brodé le récit de fa mort, qu'il place en 1526, pendant la captivité du roi à Madrid, font démentis par cette date, & par le monument que fon mari lui fit élever. — On voyait dans l'églife des Mathurins de Chateaubriant l'effigie en marbre de la comteffe fur fon tombeau, ornée de cette épitaphe, que fon mari avait demandée à Clément Marot dont il fut le protecteur & l'ami. Nous croyons devoir la donner & figurer ici, bien qu'elle fe trouve dans les œuvres de ce dernier, & ailleurs, mais rarement exacte & bien complète, ornée aux quatre coins des initiales de Françoife de Foix.

```
F F              PEV DE TELLES              F F

        Soubz ce tumbeau gift Françoife de Foix,
        De qui tout bien tout chafcun fouloit dire :
        Et le difant, onc une feule voix
        Ne s'avança d'y vouloir contredire.

        De grand' beauté, de grace qui attire,
        De bon fçavoir, d'intelligence prompte,
        De biens, d'honneurs, & mieulx que ne racompte,
        Dieu eternel richement l'eftofa.

        O Viateur, pour t'abreger le compte,
        Cy gift un rien, là où tout triumpha.

F F          Deceda le 16 d'octobre l'an 1537.       F F
```

(left margin: PROV DE MOINS — right margin: POINT DE PLVS)

Voy. Piganiol de la Force, *Nouvelle defcription de la France*, tom. 8, p. 301.

F. 14. Portr. XII. 𝕸𝖆𝖉𝖆𝖒𝖊 𝖉𝖊 𝕿𝖚𝖗𝖊𝖓𝖓𝖊,

de la maiſon de bolongne.

A côté du portrait :

𝔓𝔩𝔲𝔰 𝔡𝔢 𝔯𝔢𝔣𝔲𝔰
𝔮𝔲𝔢 𝔡𝔢 𝔭𝔯𝔶𝔢𝔯𝔢.

C'eſt Mme de Turenne (Anne de la Tour) dite de Bologne, dame de Montgaſcon, fille de Godefroi de la Tour, IIe du nom, mariée : 1° l'an 1506, à Charles de Bourbon, comte de Rouſ-fillon; 2° l'an 1510, à Jean de Montmorency, ſeigneur d'Ecouen, frère du connétable. Elle époufa en troifième noces, l'an 1518, François de la Tour, IIe du nom, ſeigneur d'Oliergues, vicomte de Turenne, mort en 1532. Elle était morte à Paris dès 1530.

Voy. le P. Anſelme, *Hiſtoire généalogique de la Maiſon de France*, IV, 538; *l'Art de vérifier les dates*, II, 372, & la *Généalogie des Contes de Bolongne*, MS de la Bibliothèque Méjanes, n° 700, qui a été exécuté pour Catherine de Médicis dont il porte l'écuſſon à l'intérieur, & le chiffre ſur les plats, formé par deux C adoſſés ƆC, enlacés avec un H (Catherine & Henri).

F. 15. Portr. XIII. 𝕾𝖆𝖎𝖓𝖙 𝕸𝖆𝖗𝖘𝖆𝖚𝖑𝖙.

Au côté gauche du crayon :

𝔓𝔩𝔲𝔰 𝔯𝔢𝔰𝔬𝔩𝔢𝔲
𝔮𝔲𝔢 𝔠𝔬𝔪𝔲𝔫. (Commun?)

Il est nommé sans qualification aucune dans le Journal de Louise de Savoie, à la date du 9 mai 1520, sollicitant l'évêché de Condom pour Rochefort, qui avait été serviteur & précepteur de François I^{er}, & qui finit par l'obtenir le 17 octobre 1522. « Le Roy, est-il dit dans ce même journal à cette date, requis par son maistre d'eschole de lui donner l'évêché de Condom, le luy octroya de très-bon cœur ayant souvenance que devant qu'il fut roy, à Amboise, en ma préfence, il le luy avoit promis. »

Ce Saint-Marsault est sans doute le même que le seigneur de Saint-Mersault, nommé parmi les prisonniers faits à la bataille de Pavie, dans la *Cronique du Roy François I^{er}*, publiée par M. Guiffrey, p. 45.

F. 16. Portr. XIV. La grant Seneschalle.

Deane de Poitiers duchesse de Valentine.

A côté du portrait de Diane de Poitiers, on lit la devise :

Bele a la voyr
oneste a la anter.

(Belle à la voir, honnête, agréable à la hanter, fréquenter.) Voy. la pl. IV.

Fille aînée de Jean de Poitiers, seigneur de Saint-Vallier, elle épousa à l'âge de quinze ans, en 1514, le grand-sénéchal de Normandie, Louis de Brézé, comte de Maulevrier, qui la laissa veuve en 1531, après en avoir eu deux filles, dont l'une épousa Robert de la Marck, duc de Bouillon, & l'autre Claude de Lor-

raine, duc d'Aumale. Une anecdote généralement acceptée, & qui n'en eſt pas moins apocryphe, lui fait racheter au prix de ſon honneur la tête de ſon père, condamné à mort, en 1523, comme complice de la trahiſon du connétable de Bourbon. Toutefois, s'il eſt douteux qu'elle ait été la maîtreſſe de François Ier, même après la mort de ſon mari auquel elle fit élever un magnifique tombeau dans la cathédrale de Rouen, & dont elle porta le deuil noir & blanc toute ſa vie, il paraît certain qu'après cette époque elle devint la maîtreſſe du Dauphin, depuis Henri II, qui lui donna le duché de Valentinois à vie, en 1548. Elle exerça depuis la plus haute influence à la Cour pendant les douze années de ce règne (1547-1559), bien qu'à la mort du roi elle n'eut pas moins de ſoixante ans. Retirée au château d'Anet qu'elle avait fait bâtir avec une grande magnificence, elle y mourut le 26 avril 1566, huit ans après la mort de Henri II.

M. Niel, qui donne le portrait de Diane de Poitiers, d'après un crayon comme le nôtre, avec ces mots : LA GRANT-SENESCHALLE, crayon qu'il préſume n'être que la copie d'un portrait peint par l'un de nos anciens artiſtes, quel qu'il puiſſe être, ajoute qu'à cet avantage « il joint celui de nous avoir conſervé une portraiture naïve & ſincère de Diane de Poitiers en ſa jeuneſſe, avant du moins qu'elle fut ducheſſe de Valentinois. » Bien avant, ſans doute, puiſque l'exiſtence de ce crayon dans notre Recueil lui donne approximativement la date de 1520, & c'eſt à cette date approximative qu'il faut reporter tous les crayons des perſonnages publiés ou non, qui ſe retrouvent identiquement dans notre Recueil. Ce qui n'eſt pas ſans intérêt pour l'hiſtoire de ces portraits, & pour celle des individus, dont l'âge ou l'époque eſt ainſi déterminée.

F. 17. Portr. XV. 𝔐𝔬𝔫𝔰ʳ 𝔡𝔢 𝔅𝔬𝔲𝔯𝔟𝔬𝔫.

Devife à gauche :

𝔓𝔩𝔲𝔰 𝔤𝔯𝔶𝔰
𝔔𝔲𝔢 𝔳𝔶𝔢𝔲𝔰.
(Plus gris que vieux.)

Voy. la pl. VI. Portrait remarquable & fingulièrement intéreffant, que nous ne voyons pas mentionné dans les autres collections de crayons poftérieures à la nôtre, c'eft-à-dire à 1524, & qui en détermine pour ainfi dire la date.

Cette omiffion s'explique fans peine, fi, comme nous le penfons, c'eft le portrait du célèbre connétable Charles de Bourbon-Montpenfier, qui en 1523 déferta le fervice de France pour paffer en Italie au fervice de l'empereur Charles-Quint, & qui fut tué à la prife de Rome, qu'il affiégeait le 6 mai 1527.

Né le 17 février 1490, très-probablement au château de Montpenfier en Auvergne, de Gilbert, comte de Montpenfier, & de Claire de Gonzague, fille du marquis de Mantoue, on l'appela d'abord Charles Monsieur; il devint comte de Montpenfier par la mort de Pierre, fon frère aîné, qui périt à Naples en 1501. — Le 10 mai 1405, il époufa Suzanne de Bourbon, qui avait été fiancée d'abord au duc d'Alençon, fille & héritière de Pierre II, duc de Bourbon, mort à Moulins en 1503; de laquelle il ne laiffa qu'un fils, François de Bourbon, comte de Clermont, né au château de Moulins en 1517, filleul du roi François Iᵉʳ, fait chevalier à Moulins par Bayard, & qui mourut jeune.

Le connétable de Bourbon avait un frère puîné, François, duc de Chatellerault, qui figura au facre de François I^{er}, mais il fut tué la même année à la bataille de Marignan, le 13 septembre.

Nous croyons ce deffin du fameux connétable finon unique, du moins inédit, car le continuateur du P. Lelong, dans la *Lifte des Portraits gravés des François illuftres*, après avoir énuméré les portraits du connétable gravés, 1° dans le livre de Schrenkius, in-fol. (*Imperatorum... imagines*), 2° par de Jode, 3° par Vofterman, d'après le Titien, etc., indique un deffin, au cabinet de M. de Fontette, qui ne doit être qu'une copie de notre crayon, & qui eft probablement le même que celui que cite M. Hennin, *Monuments de l'hiftoire de France*, t. VIII, p. 101, profil tourné à gauche, deffins, Mufée du Louvre, école françaife, n° 33505.

Nous ne pouvons réfifter au plaifir de citer ici un portrait d'un autre genre du célèbre & malheureux connétable, tracé de main de maître, & dont notre crayon, fi nous ne nous abufons pas, fignale en germe, ou confirme les traits les plus énergiques, du moins en partie. Nous ne faurions faire une meilleure diverfion à notre fèche nomenclature, hériffée de dates & de redites.

« Le connétable de Bourbon était auffi dangereux qu'il était puiffant, il avait de fortes qualités ; d'un efprit ferme, d'une âme ardente, d'un caractère réfolu, il pouvait ou bien fervir, ou beaucoup nuire. Très-actif, fort appliqué, non moins audacieux que perfévérant, il était capable de concourir avec habileté aux plus patriotiques deffeins & de s'engager par orgueil dans les plus déteftables rébellions. C'était un vaillant capitaine & un politique hafardeux. Il avait une douceur froide, à travers laquelle perçait une intraitable fierté, & fous les apparences les

plus tranquilles, il cachait la plus ambitieuſe agitation. Il eſt tout entier dans ce portrait ſaiſiſſant qu'a tracé de lui la main du Titien, lorſque dépouillé de ſes Etats, réduit à combattre ſon roi, & prêt à envahir ſon pays, le connétable fugitif avait changé la vieille & prophétique deviſe de ſa maiſon, l'*Eſpérance*, qu'un Bourbon devait réaliſer avant la fin du ſiècle dans ce qu'elle avait de plus haut, en cette deviſe terrible & extrême : *Omnis spes in ferro eſt* (toute mon eſpérance eſt dans le fer). Sur ce front hautain, dans ce regard pénétrant & ſombre, aux mouvements décidés de cette bouche fermé, ſous les traits hardis de ce viſage paſſionné, on reconnaît l'humeur altière, on aperçoit les profondeurs dangereuſes, on ſurprend les déterminations violentes du perſonnage déſeſpéré, qui aurait pu être un grand prince, & qui fut réduit à devenir un grand aventurier. C'eſt bien le vaſſal orgueilleux & vindicatif, auquel on avait entendu dire que ſa fidélité réſiſterait à l'offre d'un royaume, mais ne réſiſterait pas à un affront. C'eſt bien là le ſerviteur d'abord glorieux de ſon pays, qu'une offenſe & une injuſtice en rendirent l'ennemi funeſte, qui répondit à l'injure par la trahiſon, à la ſpoliation par la guerre. C'eſt bien le célèbre révolté & le fougueux capitaine qui vainquit François Ier à Pavie, aſſiégea Clément VII dans Rome, & finit ſa tragique deſtinée les armes à la main en montant à l'aſſaut de la ville éternelle. » MIGNET, *Rivalité de Charles-Quint & de François Ier*, dans la *Revue des Deux-Mondes*, 1860, tom., xxv, pag. 871.

F. 18. Portr. XVI. Tavannes.

Marefchal de Franfe.

Les mots foulignés font toujours les additions & explications poftérieures, plus ou moins exactes. On lit cette devife partagée des deux côtés du crayon :

A bō droyt regret de ſes amys.

que l'on doit lire, fans doute : *à bon droit regretté de fes amis.*

Quant au titre de *marefchal de Franfe* donné ici à Tavannes, c'eft une erreur, qui nous indique que l'addition eft poftérieure à 1570, époque où Gafpar de Saulx, feigneur de Tavannes, fut fait maréchal de France, & c'eft le feul maréchal de ce nom. Ce portrait curieux doit être néceffairement celui de fon oncle, Jean de Tavannes, colonel des bandes noires, natif de Ferrette en *Allemagne* (1), feigneur de Dalles, naturalifé Français en 1518.

Sa fœur & fon héritière, Marguerite de Tavannes, naturalifée en 1521, avait été mariée dès 1504, à Jean de Saulx, feigneur d'Aurain, fait grand-gruyer de Bourgogne & de Champagne au lieu de Jean de Tavannes, par lettres-patentes du 29 avril 1523. Elle en eut plufieurs enfants, entre autres Guillaume de Tavannes, mort en 1565, qui a laiffé des mémoires, & le maréchal de Tavannes, Gafpar de Saulx, mort en 1573, qui confeilla,

(1) Aujourd'hui chef-lieu de canton dans le département du Haut-Rhin, arrondiffement de Mulhoufe.

dit-on, la Saint-Barthélemy, & y prit beaucoup trop de part, confondu ici avec son oncle. Brantôme dit au commencement de l'article de ce dernier (*Hommes illustres & grands capitaines françois*, l. 3e, XXXI : « Ses prédécesseurs furent d'Allemaigne, de très-bonne & illustre maison, & son père (lisez son oncle), vint au service du roy Louis XII & roy François, couronnel d'un régiment de lansquenets, & servit très-bien la couronne de France, si qu'il en eut de belles récompenses, qui fut cause qu'il s'y habitast, & les siens après, vers la Bourgoigne. »

F. 19. Portr. XVII. Beauvays.

Portrait de femme avec cette devise à côté, dont la lecture doit paraître douteuse, l'orthographe étant plus qu'irrégulière :

Pleus groese cupsse
Que bele grorye.

Doit-on lire : *plus grosse, plus grasse cuisse, que belle gorgie, ou gorge?*
En donnant les noms des personnages qui composent la série du Recueil de crayons du cabinet des estampes, M. Niel lit sous le n° 8 : *Beauwieoie*. « Faut-il lire, ajoute-t-il, Beaujoie, & serait-elle cette M^{lle} Bellejoie, qui, d'après Jean d'Auton, dansa la *lombarde* au bal donné à Lyon (en 1501), en l'honneur des envoyés de l'archiduc Philippe d'Autriche, bal où figurait aussi Artus Gouffier, sieur de Boisy, depuis grand-maître de France. » Dans tous les cas notre portrait doit être celui de la personne portant le n° 8 dans cette série.

F. 20. Portr. XVIII. **Côte de Saint-Pol.**

*de Bourbon pere de
madame de Longueville.*

Avec cette devife :

**Pleus affetu que fyn
Pleus vantour que mal difant.**
(Plus affectueux que fin, plus vantard que médifant.)

C'eft François de Bourbon, I^{er} du nom, comte de Saint-Paul & de Chaumont, duc d'Eftouteville, etc., qui fut fait chevalier à la bataille de Marignan par Bayard, & prifonnier à celle de Pavie; mort en 1545. Il était né en 1491, de François de Bourbon, comte de Vendôme, qui mourut à Verceil en 1495, à vingt-cinq ans, & de Marie de Luxembourg, morte en 1546. Brantôme commence ainfi fon article dans fes *Hommes illuftres & grands capitaines françois*, l. 2^e, LXIII: « Pour parler de M. de Sainct-Pol, frère de M. de Vandofme, qui a efté en fon temps un très-vaillant & hardy prince (car de cefte race de Bourbon, il n'y en a point de poltrons, ils font tous braves & vaillants, & n'ont jamais efté malades de la fiebvre poltronne), le roy François l'aymoit fort, & eftoit de fes grands favorys; fi que voulant un jour un peu abufer de cefte fabveur, il fe mit à appeler le Roy *Monfieur*, ainfy que fayfoit M. de Vandofme; mais le Roy luy dit que c'eftoit tout ce qu'il pouvoit permettre à M. de Vandofme, fon aifné, & qu'il ne pouvoit pas le permettre au puifné, & qu'il fe contentaft de la fabveur qu'il en faifoit à

l'aifné ; donc plus il n'y retourna ; car ce roy eftoit fort fcrupuleux, & advifant de près fur les poincts de fa royauté, lefquels il entendoit mieux qu'homme du monde. »

F. 21. Portr. XIX. Broſſe.

On lit Broffe fous le crayon, & à côté :

Pleus noyr que ale.
(Plus noir que hâlé, éteint, affaibli ?)

Ce doit être le portrait de René de Broffe, dit de Bretagne, comte de Penthièvre, vicomte de Bridiers, feigneur de Bouffac, &c., qui n'ayant pu obtenir des rois Louis XII & François Ier la reftitution de fes terres de Bretagne, fuivit en Italie le connétable de Bourbon au fervice de Charles-Quint, pour lequel il combattit à Pavie, où il fut tué le 24 février 1525. Auffi ce crayon, comme celui du connétable, ne fe trouve plus dans les collections poftérieures à celle de Mme de Boify.

Son fils Jean de Broffe, fut obligé pour fe faire pardonner la faute de fon père, & pour rentrer en poffeffion du comté de Penthièvre, & de fes autres feigneuries, d'époufer Mlle d'Heilly (Anne de Piffeleu) qui avait fuccédé à la comteffe de Chateaubriand dès le retour de François Ier de Madrid, fi ce n'eft avant. Fille de Guillaume, feigneur d'Heilly, elle obtint par fon mariage un rang à la Cour & fut faite ducheffe d'Etampes. Jean de Broffe devint Gouverneur-prévôt-bailly de Paris en 1530, & mourut fans enfants en 1565. — V. le *Cérémonial françois*, I, 791.

F. 22. Port. XX. Madame de Vaugour.

Avec la devise :

 Pleus fole
 Que le ae. (Pour leale ?)
 (Plus folle que loyale, bonne ?)

Nous penfons que c'eft ici le portrait de la baronne d'Avaugour, Madeleine, fœur du perfonnage précédent, René de Broffe, fille de Jean de Broffe III, dit de Bretagne, comte de Penthièvre, &c. Elle avait époufé, en premières noces, Janus de Savoie, comte de Genève, mort en 1491; en fecondes noces, François, bâtard de Bretagne, baron d'Avaugour, comte de Vertus. Les *eftrennes* que Clément Marot envoie à Mme d'Avaugour en 1538, ne fauraient être à fon adreffe, comme on l'a dit, mais bien à celle de fa bru, Madeleine d'Aftarac, qui avait époufé fon fils François II, baron d'Avaugour, &c.

Ce portrait, comme le précédent, ne figure plus dans les collections de crayons poftérieures à la trahifon du connétable dont René de Broffe fut complice. Sa famille dût partager fa difgrâce.

F. 23. Portr. XXI. Henapes (Henapes, Chenapes *pour* Canaples.)

Avec la devise :

 Pleus plesant que fou.

Jean VIII, fire de Créqui & de Canaples, prince de Poix, époux de Marie ou Judith d'Acigné, dont le portrait fe trouve dans notre collection fous le n° XLIV ;— mort en 1555. C'était

5

« un brave & vaillant seigneur, dit Brantôme, & qui a esté de son temps le plus rude homme d'armes qui fust en toute la chrestienté; car il rompoit une lance telle forte qu'elle fust, comme une canne, & peu tenoient devant luy... » (*Hommes illustres*, XL.)

<div style="text-align:center">F. 24. Portr. XXII. 𝔓𝔶𝔯𝔞𝔲𝔩𝔱.
de mogiron.</div>

Avec la devise à côté :

<div style="text-align:center">𝔓𝔩𝔢𝔲𝔰 𝔯𝔶𝔞𝔫𝔱 𝔮𝔲𝔢 𝔦𝔬𝔶𝔢𝔲𝔵.</div>

« Parmi les rangs de ces grands capitaines, dit Brantôme, (XXVI), fust aussi M. de Maugiron, qu'on nommoit Pyraud de Maugiron (François de Maugiron, du Dauphiné), qui fust un très-bon capitaine, & bien employé en toutes les guerres de ces temps, & très-bien acquitté, comme depuis luy ont esté ses fils & petits-fils, & ont esté lieutenants du Roy en Dauphiné, en très-grand honneur & bien servy leurs maistres. »

Dans l'*Etat politique de la province du Dauphiné*, par Chorier, t. III, p. 360, il est appelé Pirot de Maugiron, cousingermain de François de Maugiron, tué à la bataille de Ravenne, en 1512.

<div style="text-align:center">F. 25. Portr. XXIII. 𝔏𝔞 𝔕𝔬𝔶𝔫𝔢 𝔪𝔞𝔯𝔦𝔢.</div>

Au côté gauche on lit :

<div style="text-align:center">𝔓𝔩𝔢𝔲𝔰 𝔰𝔞𝔩𝔢 𝔮𝔲𝔢 𝔕𝔬𝔶𝔫𝔢.</div>

(Plus sale que royne?) Il est difficile de lire autrement cette devise, où l'on verrait volontiers : Plus folle que reine. Voyez pl. VIII.

35

Au reste, ce portrait ne saurait être celui de Marie Stuart, comme on l'avait pensé d'abord; c'est celui de Marie Tudor, fille du roi d'Angleterre, Henri VII, de Lancastre, & sœur du roi Henri VIII, troisième femme de Louis XII, qui, née en 1498, avait été fiancée dès 1503, à Charles d'Autriche, depuis Charles-Quint, & qui épousa le roi de France, à Abbeville, le 9 octobre 1514, dont elle devint veuve le 1er janvier suivant. Trois mois après elle se remariait à Paris, le 31 mars 1515, avec Charles de Brandon, duc de Suffolk, qui l'avait amenée en France, & qui la ramena peu après en Angleterre, où elle mourut le 23 juin 1534, ne laissant que deux filles de son second mariage.

Voy. sur ce portrait l'opuscule publié chez Aubry, intitulé: *Jehan de Paris, varlet de chambre & peintre ordinaire de Charles VIII & de Louis XII*, par J. Renouvier. On y lit pag. 24 : « Dans une *Epiître consolatoire* sur la mort du Roi adressée à Marie d'Angleterre par le docteur Moncette de Castillione, imprimée par Henri Estienne en 1515, se trouve un portrait de la Reine, qui sort de la routine des bois d'imprimerie... » Or, ce portrait donné en tête de l'opuscule publié chez Aubry, en 1861, est le même que celui que nous joignons ici d'après le Recueil de crayons d'Aix, & provient évidemment du même tableau original, œuvre peut-être de Jehan Pereal dit de Paris; il contribue ainsi à nous indiquer l'origine de nos crayons, de nos portraits *dessinés au naturel* par une Dame de la Cour.

M. Vallet de Vireville a signalé dans la *Revue archéologique* (juillet 1861, pp. 79-80) sept autres portraits peints ou gravés de cette reine Marie, qui, du reste, malgré son court

séjour à la Cour de France, paraît en avoir rapporté le goût des arts. Voy. à ce sujet, à la suite des *Poésies de François I*ᵉʳ, publiées en 1847, in-4°, p. 226, une lettre curieuse qu'elle écrit de Londres à ce roi, pour lui recommander vivement maître Ambroise, peintre du chancelier du Prat, à qui on attribue plusieurs dessins aux crayons de couleur, qui sont des portraits de personnages de la Cour de François Iᵉʳ. — Il semble encore qu'elle aurait introduit en Angleterre le goût des dorures dans la reliure des livres. Auparavant, ils y étaient presque constamment ornés avec des *fers à froid*, comme on le voit dans la plupart des reliures faites pour Henri VIII (1). Dans le magnifique ouvrage intitulé : *Monuments inédits ou peu connus faisant partie du cabinet de Guillaume Libri* (2), on voit le *fac-simile* de la reliure d'un volume ayant appartenu à cette reine de France devenue duchesse de Suffolk (pl. XLI, n° 4). Sur les plats, entre son chiffre M. S., sont les armes de France & d'Angleterre, avec la rose & la herse des Tudor, le tout dans un encadrement fleurdelysé aux quatre coins, & richement doré.

(1) Voyez le nᵇ 270 du *Catalogue* envoyé de Londres, sous forme d'*épreuves*, à quelques amateurs & à quelques libraires, en juillet 1862, *de la partie réservée de la collection Libri*.

(2) Voici le titre complet de ce splendide volume, qui est une espèce de trophée élevé particulièrement à l'art de la reliure, ou plutôt à l'histoire des reliures, dont il offre les plus beaux types dans toute leur élégance, comme dans tout leur éclat d'émaux, de dorure, de couleur, & même d'orfèvrerie & de sculpture en ivoire, depuis l'antiquité jusqu'au dix-septième siècle : *Monuments inédits ou peu connus faisant partie du cabinet de Guillaume Libri, & qui se rapportent à l'histoire des arts du dessin considérés dans leur application à l'ornement des livres*. Londres, 1862, Dulau & Cⁱᵉ, éditeurs, gr. in-fol.

F. 26. Portr. XXIV.

On lit fous ce portrait qui n'a point de devife :

𝔅𝔞𝔦𝔩𝔩𝔶 𝔡𝔢 𝔗𝔬𝔲𝔯𝔞𝔶𝔫𝔢. (Touraine.)

F. 27. Portr. XXV. 𝕮𝖆𝖘𝖆𝖚𝖑𝖙.

Avec la devife à côté :

𝔒𝔫𝔢𝔰𝔱𝔢 𝔤𝔯𝔞𝔰𝔰𝔢 𝔢𝔱
𝔓𝔩𝔢𝔰𝔞𝔫𝔱𝔢 𝔞 𝔭𝔯𝔬𝔭𝔬𝔰.

Sans doute pour *honnête, gracieufe & plaifante à propos.*
C'eft le portrait de Jeanne de Cafault, fille de Jean Cafault, feigneur de Saint-Germain, dame d'honneur de la reine Claude; mariée à Saint-Germain-en-Laye, le 15 octobre 1522, à Olivier Baraton, feigneur de la Roche & Champdiré. Voy. P. Anfelme, t. VIII, p. 584.

F. 28. Portr. XXVI. *L'admiral de* 𝕭𝖗𝖎𝖔𝖓.

Avec la devife à côté :

𝔓𝔩𝔢𝔲𝔰 𝔡𝔢 𝔪𝔞𝔫𝔱𝔯𝔶𝔢
𝔮𝔲𝔢 𝔡𝔢 𝔭𝔞𝔰𝔰𝔶𝔬̄.
(Plus de menterie que de paffion?)

Philippe de Chabot, fire de Brion, comte de Charni & de Buzançois, ne fut amiral qu'en 1525, après la bataille de Pavie,

où périt l'amiral de Bonnivet, & où lui-même fut fait prifonnier. Auffi ce titre d'*admiral* a-t-il été ajouté à ce portrait, exécuté comme tous les autres avant 1525.

Il eft à remarquer que dans le volume de portraits deffinés qui fe conferve au Cabinet des eftampes, le n° 26 eft ainfi défigné : MONSEIGNEVR L'ADMIRAEL, défignation que l'on a cru devoir compléter avec quelque apparence de raifon en ajoutant ces mots : *Guillaume Gouffier feigneur de Bonnivet, amiral de France* (1). Or, à moins que le hafard n'ait amené cette identité de numéros entre les deux recueils d'Aix & de Paris, il faut en conclure une origine commune, & que le nom de *Brion* donné à notre portrait primitivement, auquel on a joint le titre d'*admiral* après 1525, eft le feul véritable. Si ce portrait n° 26 dans le recueil de Paris (portrait que nous croyons le même que le nôtre, indépendamment de la concordance des numéros qui pourrait être accidentelle) ne porte pas d'autre indication que ces mots : *Monfeigneur l'admirael*, c'eft que ce recueil n'a été formé qu'après 1525, époque où Brion était fuffifamment défigné par la qualité d'amiral, à laquelle il fut nommé par lettres-patentes données à Cognac le 13 mars 1526, dignité qu'il conferva. Difgracié & condamné en 1540 pour concuffions, &c., il fut rétabli dans fes honneurs en 1542, & mourut à Paris l'année fuivante, le 1er juin 1543.

« M. l'Amiral de Brion, dit Brantôme (édition de Buchon, t. I, p. 279), a efté auffy bon capitaine. Il eftoit puifné de la

(1) Bonnivet, l'un des favoris de François Ier, qui lui donna la charge d'amiral de France le 31 décembre 1517, était le frère puiné d'Artus Gouffier de Boify; par conféquent beau-frère de Mme de Boify. Son portrait aurait pu fe trouver naturellement dans cet Album.

maifon de Jarnac... Quand M. de Bourbon vint pour prendre Marfeille, ajoute-t-il, M. de Brion y eftoit dedans, & y acquit beaucoup d'honneur. Auffy fut-il très-bien affifté des habitans, qui font très-braves & vaillantes gens, & de tout temps immémorial, ainfy que la ville eft antique & noble, & des plus de France. »

F. 29. Portr. XXVII. (La belle Agnès.)

Au-deffous de ce crayon précieux, qui eft le même, ou d'après le même original que celui qui eft donné par M. Niel avec une notice très-intéreffante, on lit : La belle anys (*fic*). Voyez notre pl. IX. Sur une ancienne aquarelle citée par M. de Laborde, on a écrit : *La belle annes.*

Vis-à-vis de ce crayon, & au v° du précédent, fe voient les vers célèbres de François Ier, dont nous plaçons le fac-fimile au-deffous de la *La belle Anys*, pl. IX. Ils font écrits de la même main qui a tracé avant 1525 tous les noms & devifes du Recueil d'Aix, en caractères femi-gothiques français.

Si on admettait l'authenticité complète de l'anecdote de François Ier, écrivant lui-même chez Mme de Boify les vers, finon les dictons & devifes, affurément on n'y pourrait reconnaître fon écriture, & l'on ne faurait imaginer un inftant que nous poffédons le Recueil original. Mais en dehors de cette prétention, que nous nous gardons de formuler encore, eft-il facile de fe figurer le Roi lui-même écrivant officiellement en quelque forte, ces devifes, ces brocards, quelquefois hafardés, ces vers même qu'il improvifait en fe jouant? N'eft-il pas naturel de

suppofer qu'à la vue de l'Album de M^me de Boify, il a blafonné en riant, en caufant, cette fuite de perfonnages qui vivaient dans fa familiarité; qu'il a dicté quelquefois, le plus fouvent laiffé écrire ce qui échappait à fa verve plus cauftique que louangeufe, & ce qui aujourd'hui, à la diftance où nous fommes, peut & doit nous paraître parfois infignifiant; enfin ces traits, ces mots piquants ou hardis, qui n'avaient quelque valeur que parce qu'ils fortaient de la bouche du monarque, & ne pouvaient fortir que de la fienne? Ce n'eft pas là un des moindres caractères de l'authenticité de leur origine, en y ajoutant l'empreffement, le foin qui les a fait recueillir, & conferver myftérieufement dans la famille dépofitaire de cette efpèce de confidence royale, à laquelle furvécut longtemps François I^er, & la plupart des perfonnages blafonnés. Cette confidération explique fuffifamment pourquoi ces prétendues *devifes*, qui ne font pas toujours flatteufes, n'accompagnent pas les autres recueils de crayons qui ont été copiés, ou faits à l'imitation de celui de M^me de Boify, bien que les perfonnages y foient généralement les mêmes. — Elles n'ont pas dû, elles n'ont pas pu être communiquées, & voilà pourquoi on n'en connaît pas jufqu'ici d'autre copie que la nôtre, fi toutefois ce n'eft qu'une copie.

Il n'en eft pas de même, & la raifon en eft évidente, des vers confacrés à la louange d'Agnès Sorel, dont nous donnons le texte original, que nous ferons fuivre des autres leçons plus ou moins confacrées, qui l'ont altéré, modifié, & même transformé en épitaphe. Leur célébrité, la gloire de l'héroïne, & leur origine royale, juftifieront, nous ofons le croire, cette digreffion, cette efpèce de commentaire critique d'un quatrain, mais d'un quatrain vraiment hiftorique & patriotique, fi le com-

mentateur ne fe fait illufion, en voyant *tant de chofes dans un quatrain! dans un hémifliche!!!* D'ailleurs l'examen, la difcuffion de ce texte, qui confirme & caractérife l'heureufe influence d'Agnès fur les deftinées de la France, influence qui a été conteftée, démontre, felon nous, l'anecdote, & de plus l'origine de notre Recueil.

Le *quatrain* publié par Charles Sorel dès 1640, & probablement pour la première fois, du moins fous cette forme, ne diffère guère de notre texte que par un *hémifliche*, différence que l'on comprend fans peine, s'il a été tranfcrit de mémoire; que l'on comprend encore mieux en comparant les deux leçons, fi l'on fuppofe que le copifte-éditeur l'a modifié volontairement. Quoi qu'il en foit, cette reffemblance de texte, que les autres verfions n'offrent pas au même degré, femble prouver d'un côté que c'eft bien notre Recueil que Sorel a vu dans un *cabinet curieux*, où on le confervait précieufement, & d'où il a tiré le quatrain qu'il cite; & d'un autre côté, la rédaction de notre texte original nous paraît confirmer, même dans fes incorrections, l'anecdote & la manière dont elle a eu lieu. Bien mieux que dans les autres textes, on retrouve ici la verve primefautière de François Ier, qui ému, enthoufiafmé à la vue de celle qui, grâce à *fon amour*, avait mis en quelque forte l'épée à la main de Charles VII, ou de fes généraux, pour délivrer la France des Anglais, improvife, & au lieu de prendre une plume, de mefurer, de fcander des vers, s'écrie patriotiquement en montrant le crayon de la belle Agnès :

> Plus de louange SON AMOUR s'y mérite
> Etant cofe de France recouvrer
> Que n'eft tout ce qu'en cloiftre peut ouvrer
> Clofe nonnain ou au defert ermyte.

Laiſſant l'incorrection de ce quatrain au royal improviſateur, l'irrégularité de l'orthographe, les héſitations de l'écriture à M^{me} de Boiſy, ou à toute autre dame préſente tenant la plume, plutôt qu'à un ſecrétaire ou à un copiſte officiel, n'aſſiſtons-nous pas en quelque ſorte à cette ſcène, à cette improviſation ? N'eſt-ce pas là un charmant ſujet de tableau, digne de faire pendant à celui de Richard repréſentant François I^{er} avec ſa ſœur Marguerite de Navarre, à laquelle il ſemble expliquer ou montrer l'irrévérent diſtique, qu'il vient de tracer avec la pointe d'un brillant qu'il portait à ſon doigt ſur un vitrail de Chambord (1) ? Peut-on retrouver cette ſcène, cette improviſation dans les autres verſions de ces vers que nous recueillons ici, comme devant ſervir par la comparaiſon à l'hiſtoire critique des textes, dirions-nous, à l'hiſtoire littéraire, ſi ce n'était beaucoup trop ambitieux, à propos d'un quatrain ?

La première verſion que nous donnons eſt celle de Sorel, qui la publia dans ſon roman de *la Solitude*, comme nous l'avons déjà dit, verſion qui fut enſuite répétée quelques années après par le P. de Saint-Romuald. Depuis elle paraît être reſtée aſſez inconnue ou méconnue. C'eſt celle qui ſe rapproche le

(1) Tout le monde connaît aujourd'hui, du moins par la gravure de Deſnoyers, dont Louis XVIII accepta la dédicace en 1817, le tableau de Richard, & l'on ne connaît pas moins le diſtique qui en a fourni le ſujet :

<div style="text-align:center">Souvent femme varie ;
Mal habil qui s'y fie.</div>

« On dit que Louis XIV, dans une diſpoſition d'eſprit différente de celle où ſe trouvait alors François I^{er}, parce qu'il était alors jeune & heureux, ſacrifia à M^{lle} de La Vallière les vers ſatyriques du roi vieux & déſabuſé. » Voy. *Hiſtoire du château de Chambord*, par M. de la Sauſſaye, qui donne un croquis du tableau, p. 46, in-8°, Blois & Paris, 1854, 6^e édit.

plus de notre texte, quoique un peu *arrangée*, croyons-nous ;
d'où nous concluons qu'elle a été puisée à la même source,
c'est-à-dire dans le Recueil d'Aix, alors conservé dans un cabinet curieux :

> Plus de louange & d'honneur tu mérite,
> La cause estant de France recouvrer
> Que n'est tout ce qu'en cloistre peut ouvrer
> Close nonain, ou au désert hermite.

Ici le Roi ne s'adresse plus à ceux qui l'entourent, à M^{me} de Boisy, dont il feuillette l'Album, ou qui lui le montre, c'est au portrait qu'il a sous les yeux qu'il parle ; il aurait pu écrire ces vers dans son cabinet ; aussi sont-ils plus corrects & plus froids que les premiers ; mais ce ne sont plus les vers de l'anecdote, improvisés en présence de M^{me} de Boisy, & sans doute de quelques autres dames. — Le trait caractéristique, essentiel, y manque. — C'est l'*amour* d'Agnès Sorel pour Charles VII, amour qui a sauvé la France envahie, & qui a frappé la pensée du roi-chevalier avec ses heureuses conséquences pour la patrie *recouvrée*... Cependant la pudeur du copiste, ou de l'arrangeur du texte semble s'en être alarmée, car il a disparu de toutes les versions connues : or on sait que Charles Sorel prétendait appartenir à la famille de la belle Agnès, dont il a pu croire l'honneur compromis par ce mot significatif.

En voici une que M. Champollion donne en note dans la *Paléographie universelle*, t. III, n° 160 :

> Gentille Agnès, plus de los tu mérite,
> La cause étant de France recouvrer
> Que ce que peut dedans un cloistre ouvrer
> Close nonain, ou bien dévot hermite.

La variante de *gentille Agnès* ne nous paraît pas heureuſe; mais le texte qui ſemblerait devoir être le texte officiel, ſoit à cauſe de ſon ancienneté, ſoit à cauſe de la ſource à laquelle il a été puiſé, ſoit enfin parce qu'il a été adopté dans la belle édition des *Poéſies du roi François I^{er}...*, publiée en 1847, in-4°; à l'imprimerie royale, par M. Aimé Champollion-Figeac, & qui avait été accepté pour la *Paléographie univerſelle*, où on a donné auſſi en note celui qui précède; le texte qui ſemblerait officiel, diſons-nous, eſt celui qui transforme le célèbre quatrain en une épitaphe de cinq vers, épitaphe qui a été admiſe dans un grand nombre de recueils & d'hiſtoires avec ou ſans variantes. La voici telle qu'on la lit avec variantes en note, p. 153 des *Poéſies du roi François I^{er}*, & dans une note de M. Niel, d'après un manuſcrit authentique & contemporain de l'auteur, y est-il dit. (MS. Cangé fol. 134, à la Bibl. imp.)

> Icy deſſoubz des belles giſt l'eſlite :
> Car de louange ſa beaulté plus merite
> Eſtant cauſe de France recouvrer
> Que tout ce que en cloiſtre peut ouvrer
> Cloſe nonnain, ny en deſert hermite (1).

Il faut néceſſairement ſuppoſer, ſi ce texte eſt authentique, & nous le croirions volontiers, que le roi lui-même en recueil-

(1) Voyez pour d'autres variantes de cette épitaphe, p. 64, tom. VII des *Manuſcrits françois de la Bibliothèque du Roi*, par M. Paulin Paris, de l'Inſtitut, &c., ouvrage précieux dont on ne ſaurait trop regretter la diſcontinuation depuis 1848; — *Agnès Sorel*, étude morale & politique ſur le quinzième ſiècle, par M. Vallet de Vireville. Paris, 1855, p. 42; — *Eſſai critique ſur l'hiſtoire de Charles VII*, &c., par M. J. Delort, Paris, 1824, p. 16, &c., &c.

lant, ou en faifant recueillir fes poéfies, a pu, en l'abfence du portrait, donner la forme d'une épitaphe au quatrain improvifé devant le crayon d'Agnès Sorel. Ce qui nous le ferait fuppofer, c'eft que ce texte, fauf le premier vers, eft affez conforme à celui du Recueil d'Aix évidemment antérieur; mais le trait effentiel y manque, le trait infpirateur, felon nous. *Son amour* n'eft pas remplacé par *fa beaulté*. — C'eft l'amour d'Agnès Sorel qui a mis l'épée à la main de Charles VII, comme nous l'avons dit, ou fi l'on veut, de fes vaillants capitaines; qui l'y a foutenue, maintenue, jufqu'à la *recouvrance* de la France, jufqu'à l'expulfion définitive de l'étranger, & qui valut plus tard au faible & amoureux monarque le furnom de *Victorieux*. Comment ne pas glorifier un pareil amour? Mais le pouvait-on fur une épitaphe?...

On fera furpris peut-être de trouver ici le portrait d'Agnès Sorel, morte le 9 février 1450, parmi ceux des princes & princeffes, dames & feigneurs qui brillaient à la Cour de François Ier, portrait qui d'ailleurs fe retrouve dans plufieurs de ces collections de crayons fi à la mode dans le feizième fiècle, & qui prouve, comme d'autres faits analogues déjà remarqués, qu'elles font plutôt des copies que des imitations de l'Album de Mme de Boify. Indépendamment de la célébrité d'Agnès, que des luttes fréquentes contre l'étranger fous le règne de François Ier pour défendre la France envahie, avaient dû accroître encore, Mme de Boify avait des raifons puiffantes de famille pour la comprendre dans fon Recueil. Son aïeul Jean II de Hangeft, feigneur de Genlis, confeiller & chambellan de Charles VII, l'avait fuivi au recouvrement de la Normandie par l'expulfion des Anglais; et la famille des Gouffier, qui devait à Agnès Sorel le commencement

de sa fortune toujours croissante depuis le règne de Charles VII, ne pouvait que s'énorgueillir d'un souvenir aussi glorieux, aussi national, au milieu de la Cour galante & chevaleresque de François I^{er}.

F. 30. Port. XXVIII. *M^{gr} Barbezieux*
de la Rochefoulcaut.

Ce portrait sans devise est celui d'Antoine de la Rochefoucauld, seigneur de Barbezieux, &c.

Second fils de François, I^{er} du nom, duc de la Rochefoucauld, & de Louise de Cruffol, sa première femme; il fut fait prisonnier à Pavie, devint général des galères de France après André Doria, en 1528, & commanda en chef dans Marseille en 1536, lorsque l'empereur Charles-Quint en fit le siége.

F. 31. Port. XXIX. *Madame de Borbon.*

Nous avions cru voir d'abord dans le portrait ainsi dénommé & sans devise la femme du connétable, dont le crayon se trouve précédemment sous le n° XV. Ce serait alors la figure de Suzanne de Bourbon, fille & héritière de Pierre II de Beaujeu, duc de Bourbon, que le connétable avait épousée en 1505, & qui mourut le 28 avril 1521, à l'âge de trente ans; mais ce portrait est celui d'une personne beaucoup plus âgée, & d'un aspect imposant. Suzanne était petite & contrefaite, & paraissait peu à la Cour de François I^{er}. Ce doit être celui de sa mère

(& certes le portrait n'y perd rien de son intérêt historique), la célèbre Anne de Beaujeu, fille de Louis XI, qui fut régente pendant la minorité de son frère Charles VIII, & qui avait épousé Pierre II sire de Beaujeu. Née en 1462, elle mourut le 14 novembre 1522, au château de Chantelle, en Auvergne, selon le P. Anselme, t. I, p. 122. On la voit figurer aux funérailles d'Anne de Bretagne en 1514, avec les duchesses d'Angoulême & d'Alençon, la mère & la sœur de François I^{er}.

Dans la *Liste des portraits des François illustres*, tom. IV de la Bibliothèque du P. Lelong, p. 53 de l'appendice, on ne cite de portrait de cette princesse qu'un dessin au Cabinet de Fontette, sans doute le même que celui-ci; & cette citation confirme notre attribution; M. Hennin n'en cite aucun dans les *Monuments de l'histoire de France*, & Montfaucon n'en donne point.

F. 32. Port. XXX. **Chisser.**

C'est ici sans doute le portrait de « *Chiffay*, qui estoit fort aimé du Roy, dit Brantôme, & estoit un des galants de la Cour. » Il fut tué en duel à Amboise en 1517, par M. de Pomperan, qui seul accompagna depuis le connétable de Bourbon quand il quitta secrètement la France en 1523; « lequel Pomperan avait tué Chiffey en homme de bien, ajoute Brantôme, & ne s'estoit dérobé à la colère de François I^{er} que par l'escorte & adresse que lui donna M. de Bourbon, non sans mécontentement du Roy, & par ainsy sauva sa vie qu'il employa depuis au service de son bienfaiteur. »

Brantôme dit encore que Marot a fait une complainte en fes œuvres de ce duel. Cette complainte eft un rondeau qui commence ainfi :

> D'un coup d'eftoc Chiffay noble homme & fort
> L'an dix-fept foubz malheureux effort
> Tomba occis, au moys qu'on fème l'orge,
> Par Pomperan.

Il appartenait probablement à la famille dauphinoife de Chiffey, dont la généalogie a été donnée par Guy-Allard. On lit dans l'*Ordre obfervé* à l'entrée de François I^{er} : « Le premier, Mgr de Chiffé qui portoit le chapeau royal de veloux bleu, tout femé de fleurs-de-lys d'or à un rebras d'hermines. » *Cérémonial*, t. I, p. 270.

F. 33. Port. XXXI. Gabrielle.

Sans devife & fans autre indication, ce doit être le portrait de Gabrielle de Bourbon, fille de Louis de Bourbon, comte de Montpenfier, tante du connétable & femme de Louis II, fieur de la Trémouille vicomte de Thouars, tué à la bataille de Pavie. — Elle était morte à Thouars le 30 novembre 1516, d'après fon épitaphe compofée par Jehan Bouchet. Voy. le P. Anfelme (t. I, p. 314) qui rapporte qu'elle avait compofé divers ouvrages de piété en profe françaife. M. Hennin, qui place fa mort au 30 novembre 1517 (*Monuments de l'hiftoire de France*, t. VIII, p. 21), ne cite qu'un portrait en bufte d'après un tableau, & une figure en marbre fur fon tombeau à Thouars, donnés par Montfaucon, t. IV, pl. 42, n° 3, & pl. 44.

F. 34. Portr. XXXII. Mōsʳ de Sparras *dasperaut
de foix.*

Dans la férie du Cabinet des eſtampes, on lit ſous ce portrait, qui porte le nº 33 (ici 32), *Mgr de Sparot*. C'eſt André de Foix ſeigneur de Leſparre, qui fut auſſy très-vaillant comme ſes deux frères, dit Brantôme en parlant de Lautrec & de Leſcun, dont les crayons ſe trouvent ci-après. « Il fut commandé de donner vers l'Eſpagne, continue Brantôme (t. I, p. 324), à Navarre, ſur l'occaſion des ſéditions & diviſions qui ſurvindrent à cauſe de la tyrannie de M. de Chievres. Il donna de faict & très-bien; mais à la fin il fut tant battu & rebattu, en un combat qui ſe fit, de tant de coups de maſſe ſur ſa ſallade, qu'il en perdit la veue, & puis mourut auſſy malheureux que ſes deux frères, meſſieurs de Lautrec & de Leſcun (en 1547). Voilà comme la vaillance & la fortune ne ſe rencontrent pas toujours en un meſme capitaine. »

Tous les trois étaient fils de Jean de Foix, vicomte de Lautrec, iſſu des ſeigneurs de Grailli, & par les femmes de la maiſon de Foix, & de Jeanne d'Aydie des comtes de Comminges, héritière des ſeigneuries de Leſcun & de Leſparre. Ils étaient frères, comme on l'a dit, de Françoiſe de Foix, comteſſe de Châteaubriand, dont la faveur auprès de François Iᵉʳ couvrit ſouvent leurs fautes à la guerre, & contribua ſans doute à leur avancement non moins que leur vaillance, dénuée d'ailleurs de prudence & de ſang-froid.

F. 35. Portr. XXXIII. 𝔐𝔞𝔡𝔞𝔪𝔢 𝔡𝔢 𝔑𝔞𝔰𝔬𝔱.

de la maiſon de Challon.

Ce doit être le portrait de Claude de Châlon, fille de Jean de Châlon, prince d'Orange, & femme de Henri, comte de Naſſau, morte en 1521.

F. 36. Portr. XXXIV. 𝔏𝔢 ℭ𝔬̂𝔱𝔢 𝔡𝔢 𝔖𝔞𝔫𝔠𝔢𝔯𝔯𝔢.

de bueil.

Ce portrait ſans deviſe doit être celui de Charles de Bueil, comte de Sancerre, tué à Marignan, le 13 ſeptembre 1515, dont la veuve Anne de Polignac, dame de Randan, épouſa en 1517 François, comte de la Rochefaucauld. Voy. le port. IX, & le P. Anſelme, t. VII, p. 851.

La ſérie du Cabinet des eſtampes donne ſous les n^{os} 29 & 30 : 1° le baron de Bueil (Louis de Bueil), comte de Sancerre après Jean ſon neveu; 2° le comte de Cenſerre (*ſic*) (Jean, VI^e du nom), neveu du précédent. Ce dernier ayant été tué au ſiége d'Heſdin en 1537, à l'âge de vingt-deux ans, notre portrait ne ſaurait être le ſien; il ne ſaurait être non plus celui de ſon oncle, qui ne lui ſuccéda au titre de comte qu'après 1537, & qui mourut en 1563.

F. 37. Portr XXXV. **Madalle de Tenpe.** (?)

Lecture douteuse dont nous n'osons hasarder aucune explication. Cependant on lit le nom de *Mademoiselle de Tenie* dans la liste des noms des filles attachées à la reine Catherine de Médicis, que Brantôme a donnée dans l'article si curieux consacré à cette reine (t. II, p. 131). Il n'est pas impossible que ce soit la même personne, qui vingt ou trente ans auparavant figurait à la Cour de François Ier, d'autant plus qu'il la met au rang des plus anciennes; ou du moins une personne de cette famille, dont nous n'avons pas rencontré le nom ailleurs, si toutefois il est écrit correctement.

F. 38. Portr. XXXVI. **Mosr le mareschal de Foix.**

Lescun.

Dans la série du Cabinet des estampes, n° 18, *Mgr de Lescun.*

C'est Thomas de Foix, sire de Lescun, frère puîné de Lautrec & qu'on appelait quelquefois M. le mareschal de Foix, dit Brantôme, qui avait dit plus haut qu'il fust un bon capitaine, « mais pourtant plus hardy & vaillant que sage & de conduite; il avait été destiné à la robe longue & estudia longtemps à Pavie du temps du grand-maistre de Chaumont, que nous tenions l'Estat de Milan paisible, & l'appelloit-on le prothonotaire de Foix, mais je pense que c'estoit, comme dit l'espaignol, *un*

letrado que non tenia muchas letras, c'eſt-à-dire un lettré qui n'avoit pas beaucoup de lettres, comme eſtoit la couſtume de ce temps-là des prothonotaires, & meſmes de ceux de bonne maiſon, de n'eſtre guieres ſçavans, mais de ſe donner du bon temps, d'aller à la chaſſe, de jouer, de ſe promener, faire l'amour, & la plupart faire c.... les pauvres gentils-hommes qui eſtoient à la guerre. » (Brantôme, t. I, p. 232.)

Bleſſé à Pavie le 24 février, il mourut priſonnier le 3 mars 1524, ſans laiſſer de poſtérité, avec la réputation d'avoir perdu la bataille de la Bicoque par ſa faute, & l'Etat de Milan par ſon avarice & ſes concuſſions.

F. 39. Portr. XXXVII. Madame de Vigean.

M^{me} de Vigean, ou *Madame de Vigent*, ainſi que ce nom eſt écrit dans la ſérie du Cabinet des eſtampes ſous le n° 40.

F. 40. Portr. XXXVIII. M^{ar} de la Palisse.
Mareſchal de Chabannes.

Jacques II de Chabannes, ſeigneur de la Palice, tué à la bataille de Pavie. Brantôme, dans l'article qu'il a conſacré à M. de la Palice, dit le mareſchal de Chabannes, en parle « comme d'un très-ſage & très-vaillant capitaine quand il falloit, & s'il ne fuſt eſté tel, il n'euſt eu les grandes charges & grades de ſes maiſtres qu'il euſt, & meſme du roy Louis XII qui l'aima

fort & plus que tous, & fe fia en fa fuffifance. » Il parle encore de ce grand & vertueux capitaine à la fuite de fon article fur le duc de Nemours, Gafton de Foix.

La Palice, dont le nom a été prefque ridiculifé par une chanfon auffi populaire que niaife, avait paru à la Cour vers la fin du règne de Louis XI, & s'y était fait remarquer autant par fon efprit que par fon adreffe & fon intrépidité, qu'il eut occafion de montrer dans vingt batailles. — Devenu grand-maître de France fous Louis XII, il fe démit de cette charge pour complaire à François Ier qui voulut la donner à fon ancien gouverneur, Artus Gouffier de Boify, & fut fait maréchal de France.

F. 41. Port. XXXIX. Monsr de Fleuranges. *Marefchal de Franfe de boullion.*

Il figure au n° 15 dans la férie du Cabinet des eftampes, fous le nom de *Mgr de Florenge*.

Robert III de la Mark, feigneur de Fleuranges, né à Sédan vers 1490, fut créé maréchal de France pendant fa captivité au fort de l'Efclufe, à la fuite de la bataille de Pavie. Il mourut de la fièvre à Lonjumeau, en décembre 1537, en allant prendre poffeffion de la feigneurie de la Mark, dont il héritait par la mort de fon père, que fa violence & fes emportements avaient fait furnommer *le Grand fanglier des Ardennes*. — Arrivé à l'âge de neuf ou dix ans à la Cour de Louis XII, dont il devint le favori, il y époufa, en 15.., la nièce du cardinal d'Amboife;

& se diftingua dans les guerres d'Italie où il fut couvert de bleffures. François I*er*, qui l'aima auffi, l'envoya en Allemagne pour y difputer à Charles-Quint la couronne impériale ; mais fa miffion fut infructueufe... Il a laiffé une hiftoire, ou plutôt des mémoires des règnes de Louis XII & de François I*er* (1500 à 1521) pleins de naïveté & de charme, où il parle de lui-même fous le nom du *Jeune Adventureux*, qui lui avait été donné fans doute dans fa jeuneffe. — Le prologue commence ainfi :

« Du temps que le jeune Adventureux tenoit la prifon au chafteau de l'Efclufe en Flandres... par & afin de paffer fon temps plus légèrement, & n'eftre oifeux, vouluft mettre par efcript, en manière d'abrégé, les adventures qu'il a eues & veues, & ce qui eft advenu en fon temps, depuis l'âge de huit à neuf ans jufques à l'âge de trente-quatre ans, pour monftrer & donner à connoiftre aux jeunes gens du temps à venir, pour en lifant y proufiter fans entrer en pareffe..... »

F. 42. Portr. XL. **Mõʳ de Tournon.**

C'eft fans doute de lui que Brantôme dit : « M. de Tournon, gentilhomme brave & vaillant feigneur qui avec fon épée s'en fit très-bien accroire. »

Dans la lifte des perfonnages pris ou tués à la bataille de Pavie, on compte parmi les morts *M. de Tournon*, & parmi les prifonniers *le fils de M. de Tournon* (1). Notre portrait doit

(1) *Captivité du roi François I*er, par M. Aimé Champollion-Figeac. Paris, impr. roy., 1847, in-4°, pp. 85-88.

être celui de l'un d'eux, & plus probablement celui du père. Enfin dans la généalogie de la Maison de Tournon inférée dans les *Mazures de l'Isle-Barbe*, par M. le Laboureur (t. II, p. 599), on trouve Just I^{er}, seigneur de Tournon, frère aîné du célèbre cardinal de Tournon, à qui on pourrait attribuer ce crayon, & son fils, Antoine de Tournon, capitaine de cinquante lances des ordonnances, qui fit le voyage de Navarre avec le seigneur d'Asparot, frère d'Odet de Foix, seigneur de Lautrec, & depuis celui de Naples avec ledit Odet, où il mourut. Son frère, Jean de Tournon, qui était son lieutenant, périt avec lui dans le même voyage, en 1528.

F. 43. Port. XLI. Mons^r le grand meistre *de France bastar de Savoye.*

Voy. la pl. XI. Les derniers mots soulignés, ajoutés bien postérieurement, induisent en erreur. C'est le portrait du grand-maître Artus de Boisy, mort en 1519, tel que le donne M. Niel en tête de son second volume, avec une très-bonne notice & ces mots : *Monseigneur le grant maistre de Boysy*.

Il eut pour successeur, comme grand-maître, René, bâtard de Savoie, comte de Tende & de Sommerive, gouverneur & sénéchal de Provence, mort prisonnier des suites des blessures reçues à Pavie en 1525, Ce qui explique l'erreur de l'addition postérieure qui a été faite sans doute alors que l'Album de M^{me} de Boisy, ou soit notre copie, n'était plus dans les mains de cette famille illustre dont le nom était Gouffier. Elle tenait

celui de Boify, ou Boiffy, d'un village ou château érigé depuis en marquifat, dépendant de la paroiffe de Saint-Martin-de-Boiffy en Forez, élection de Roanne, réduit aujourd'hui à quelques maifons d'habitation (1).

Le grand-maître de France, appelé autrefois Souverain maître d'hôtel du Roy (& les Maires du palais de la première race n'étaient d'abord pas autre chofe), était au nombre des grands officiers de la couronne; il avait le commandement & la fuperintendance fur les officiers de la bouche & de la maifon du Roi. Sa pofition auprès de la perfonne royale lui donnait une haute influence, & quelquefois équivalait à celle de premier miniftre. Ce fut le cas d'Artus Gouffier, qui avait été gouverneur de François Ier, comme fon père, Guillaume Gouffier, l'avait été de Charles VIII, & le royal élève demandant au brave La Palice fa démiffion de cette charge en arrivant à la couronne, pour la donner à Boify, à qui il confia auffi l'adminiftration de fes principales affaires & le gouvernement du Dauphiné, voulut continuer à l'avoir toujours auprès de lui, comme fon ami & fon meilleur confeil. Malheureufement il le perdit dès 1519, & cette mort fut auffi funefte au roi qu'à la France. Clément Marot fit pour lui une épitaphe plus emphatique que poétique, mais vraie. Nous croyons devoir la donner ici, parce qu'elle confacre en quelque forte l'amitié & la reconnaiffance de François Ier pour fon ancien gouverneur, qui fut auffi un grand miniftre :

(1) Boify (Loire), commune de Pouilly-les-Nonains, arrondiffement & canton de Roanne. — Saint-Martin-de-Boify n'eft également qu'une dépendance de la même commune.

>Patroclus fut d'Achille regretté,
>Epheſtion l'a d'Alexandre eſté,
>Qu'il eſtimoit amy comme ſoy-meſme;
>Le roy Françoys de leurs œuvres ſupreſme
>Imitateur, plaint Artus de Boiſy,
>Qui mérita d'eſtre par luy choiſy
>Pour mieulx aymé; Dieu lui doint lieu celeſte,
>Et ne lui ſoyt la tombe ſi moleſte,
>Que le clair nom de Boiſy & d'Artus
>Ne vive autant que vivent ſes vertus.

F. 44. Portr. XLII. 𝕸𝖔𝖓𝖘ʳ 𝕯𝖆𝖗𝖇𝖆𝖓𝖞𝖘.

le duc d'Albanie
frere du Roy James deſcoſe.

Voy. la pl. XII. Jean Stuart, duc d'Albanie, ou d'Albany, petit-fils de Jacques II, roi d'Ecoſſe, était né en 1482, en France, où ſon père Alexandre, frère de Jacques III, s'était réfugié. Appelé en 1515 par les Ecoſſais, pour être régent pendant la minorité de Jacques V, ſon petit, ou arrière petit-neveu, & non ſon frère, comme ſemble le dire l'addition poſtérieure, il fut bientôt obligé de revenir à cauſe des troubles qu'avait ſuſcités ſa mauvaiſe adminiſtration; il devint gouverneur du pays d'Auvergne, &c., prit part vaillamment aux guerres d'Italie, & mourut le 2 juin 1536, ne laiſſant point d'enfants d'Anne de la Tour, dite de Boulogne, comteſſe d'Auvergne & du Lauragais. — La *Cronique de François I*ʳ, déjà citée, parle ainſi de ſa mort: « En ceſt an (1536) mourut M. le duc d'Albanie à Lion, dont fut grand dommaige en France, car il avait très-bien ſervy le roy, comme ung chaſcun ſcet. »

Il avait l'humeur par trop rabelaiſienne, s'il faut en croire l'anecdote rapportée par Brantôme, d'après laquelle il aurait ſingulièrement traveſti la demande de l'uſage du gras trois fois la ſemaine, qu'il ſe chargea de faire en italien au Saint-Père, dont il était parent, « au nom de quelques belles & honneſtes veufves de la Cour de François 1ᵉʳ, » lors de l'entrevue de ce prince avec Clément VII, à Marſeille, en 1533. (Brantôme, édit. de Buchon, t. II, p. 405.)

F. 45. Portr. XLIII. Monsⁿ de Vauldemont.

de loraine.

Louis, comte de Vaudemont, qui périt de la peſte avec la fleur de l'armée françaiſe au ſiége de Naples, en 1528, était fils de René II, duc de Lorraine, & par conféquent petit-fils par ſa mère Yolande de notre bon roi René.

Ce jeune prince, qui n'avait que vingt-huit ans lorſqu'il mourut, était frère : 1.º d'Antoine de Lorraine, dit le *Bon Duc*, qui ſuccéda, en 1508, à ſon père ; 2.º de Claude de Lorraine, créé duc de Guiſe en 1527, qui a fait en France la branche des ducs de Guiſe ; 3.º du magnifique & joyeux cardinal de Lorraine (Jean), mort en paſſant à Nevers en 1550, archevêque de Lyon, de Reims, de Narbonne, &c., évêque de Metz, de Toul, de Valence, &c.; abbé de Cluny, de Marmoutiers, &c.; 4º enfin de François de Lorraine, comte de Lambeſc & d'Orgon, tué à dix-huit ans à la bataille de Pavie.

« Ce bon duc Antoine (mort en 1544) euſt quatre frères

pareils à l'aisné en vertu, en bonté, en valeur, en tout. » (Brantôme, t. I, p. 290.)

F. 46. Portr. XLIV. Assigny. la mpeur faicte.

Judith d'Acigné. Son portrait est sous le n° 39 dans la série actuelle du Cabinet des estampes, avec le nom de *Madame de Canaples*.

En effet, Judith, ou Marie d'Acigné, dame de Bois-Joli, fille de Jean, sire d'Acigné, & de Gillette de Coesmen, épousa en 1525 Jean VIII du nom, sire de Créqui, Canaples, &c., prince de Foix, & seigneur de Pontdormi. — Voy. ci-devant, port. XXI. Elle devint dame d'honneur de la reine Eléonore en 1532, & mourut en 1558. — Le nom d'Assigny, pour Acigné, qu'elle porte dans notre Recueil, indique bien que notre crayon est antérieur à son mariage.

F. 47. Port. XLV.

Figure d'une jeune femme vue aux 3/4, tournée à gauche, vêtue & coiffée très-simplement, sans nom, ni devise.

F. 48. Portr. XLVI. Mons^r de Lautrec.
le mareschal de Frāse de Foix.

Odet de Foix, connu d'abord sous le nom de Barbazan, puis sous celui de vicomte de Lautrec, nommé maréchal de

France en 1516; mort devant Naples de la peste au mois d'août 1528; célèbre par sa faveur sous François I^{er}, & par les revers qu'il fit éprouver à nos armes. « D'estre hardy, brave & vaillant, estoit-il, & pour combattre en guerre & frapper comme un sourd; mais pour gouverner un Estat, il n'y estoit pas bon, » dit Brantôme (t. I, p. 226). « M^{me} de Chateaubriant, ajoute-t-il, sœur de M. de Lautrec, une très-belle & honneste dame, que le roy aymoit, et en faisoit son mari c..., en rabastoit tous les coups, & le remettoit toujours en grace. »

F. 49. Portr. XLVII. 𝕷𝖊 𝕭𝖆𝖎𝖑𝖑𝖞 𝖉𝖊 𝕻𝖆𝖗𝖞𝖘. *Detouteville.*

Avec cette devise à gauche :

𝕸𝖊𝖚𝖘 𝖕𝖊𝖞𝖓𝖙
𝕼𝖚𝖊 𝖛𝖞𝖋.
(Mieux en peinture que vif, vivant ?)

Nous pensons que cette figure coiffée d'une toque, ou chapeau à bord relevé, orné d'une médaille ou d'une pierre précieuse, & d'une physionomie sévère, presque de face, tournée à gauche, est celle du baron d'Alègre (Gabriel), seigneur de Saint-Just & de Milhaud, chambellan du roi, prévôt de Paris de 1513 à 1522, & bailly de Caen; qui avait épousé Marie d'Estouteville, dame de Blainville, fille de Jacques d'Estouteville, baron de Beine, prévôt de Paris après son père, de 1479 à 1509.

L'addition postérieure *Detouteville*, a pu lui venir du nom

de fa femme. Nous croyons cependant cette addition tout-à-
fait erronée, & qu'on l'aura confondu avec Jean d'Eftouteville,
qui fut prévôt de Paris de 1533 à 1540, ayant fuccédé à fon
beau-père, Jean de la Barre, qui avait remplacé le baron
d'Alègre en 1522. — La férie actuelle du Cabinet des eftampes
donne fous le n° 27, le crayon du *Prévôt de Paris*, que l'on a
cru être Jean de la Barre. C'eft une erreur, fi, comme il eft
affez probable, ce portrait eft le même que le nôtre. Au refte,
le titre de bailly de Paris paraît ici fynonyme de celui de *pré-
vôt*; les fonctions en étaient fouvent réunies à ce qu'il femble;
quelquefois même le gouverneur de Paris cumulait encore ces
deux titres. Voy. le *Cérémonial françois*, t. I, p. 791, cité pré-
cédemment.

F. 50. Portr. XLVIII.

Portrait d'homme, coiffé d'une toque ou chapeau à bord re-
levé, avec une plume renverfée; figure affez jeune & douce,
barbe & cheveux d'un roux ardent, fans mouftaches; chemife
ferrée jufqu'au cou & tailladée; prefque de face, tourné à
droite, fans nom, ni devife.

F. 51. Portr. XLIX.

Figure d'enfant très-jeune, en bufte, coiffé d'une toque ou
chapeau à bords relevés, avec une plume renverfée à gauche;
calotte attachée fous le menton, & bavette; bras indiqués juf-

qu'au poignet, phyſionomie très-expreſſive. On lit au bas & de l'écriture poſtérieure :

le Roy Henry Dangleterre.

Ce crayon, d'ailleurs fort bien exécuté, & qui ſemble deſſiné à la manière d'Holbein, ſi nous oſons haſarder une opinion, pourrait être un portrait de Henri VII, ou plutôt de Henri VIII, dont il annonce, dont il offre déjà les traits, la poſe, la phyſionomie, & juſtifie ainſi l'addition poſtérieure, qui probablement aura ſuivi la tradition. Il aurait été fait d'après quelque peinture, ou tableau apporté en France par ſa ſœur, la reine Marie, femme de Louis XII, dont notre Recueil offre le crayon ſous le n° XXIII, voy. la pl. VIII, & ces deux portraits qui ne ſe trouvent que dans l'Album de Mme de Boiſy, indiqueraient quelques relations particulières entre cette dame & la Cour d'Angleterre, ou plutôt avec la reine Marie, pendant ſon court ſéjour en France (1514-1515), ce qui ferait tout naturel, vu la poſition de Mme de Boiſy à la Cour, & le goût de la reine Marie pour les arts du deſſin dont nous avons déjà cité un témoignage.

On a dit que les trois enfants de Henri VII, le prince Arthur, le prince Henri (depuis Henri VIII) & la princeſſe Eliſabeth ou Marie, avaient été peints par Jean de Mabuſe, ou plutôt de Maubeuge, où il était né en 1499. Mais ces portraits ayant été exécutés vers 1495 (c'eſt la date de l'un d'eux), l'attribution eſt aſſurément fauſſe.

Quoi qu'il en ſoit de l'attribution, il réſulte même de cette date de 1495, que notre crayon pourrait bien avoir été fait

d'après un portrait du prince Henri, qui était né en 1492; car l'enfant si habilement crayonné dans notre Recueil, & dont l'expression est si remarquable, paraît avoir deux ans au plus. Voy. le *Cabinet de l'Amateur & de l'Antiquaire*, par M. Eugène Piot, t. I, p. 543, 1^{re} série, & le *Catalogue des objets d'art de Strawberry-Hill*, p. 201; l'un & l'autre déjà cités.

F. 52. Portr. L.

Figure de femme, d'âge moyen, en costume de veuve, & simplement vêtue, sans nom, ni devise.

F. 53. Portr. LI.

Autre portrait de femme, sans nom, ni devise, mais beaucoup plus jeune, & vêtue avec quelque recherche; visage plein, épanoui; vue aux 3/4 & tournée à gauche comme la précédente.

Le volume est terminé par quelques feuillets de garde en blanc.

Après la description complète, peut-être trop complète de notre Recueil, après sa lecture, pourrions-nous dire, & les observations & remarques que nous avons faites sur la plupart des personnages crayonnés, il est impossible, ce nous semble, de ne pas admettre qu'il est antérieur à 1524, ce que l'aspect, le *facies* du volume ne contredit nullement, sauf la reliure. Notre conviction se fonde notamment sur la date de 1515

que porte le titre sans doute renouvelé d'après un titre primitif, & d'ailleurs assez explicite; sur la série des personnages crayonnés qui tous, ou presque tous, ont vécu, brillé à la Cour de François Ier, de 1515 à 1524, ce qui ne pourrait se dire d'une autre époque; sur la bande mobile de papier recouvrant les noms, qui n'a pu être placée là que pour les donner à deviner, à reconnaître à des amis, à des contemporains; sur les noms & titres ajoutés depuis, qu'ils ne portaient pas encore lorsqu'on les a crayonnés; sur la manière très-familière, & caractéristique dont la plupart sont dénommés; enfin, sur l'incorrection, l'étrangeté de l'orthographe, manifestement improvisée, tant pour les noms propres que pour les devises, & qui signale bien plutôt une personne à qui l'on dicte, qu'un copiste plus ou moins officiel. Mais est-ce bien l'original, ou a-t-il été copié, transcrit à peu près immédiatement sur l'original, à l'époque où celui-ci venait d'être exécuté? Car une copie exacte, un fac-simile plus ou moins postérieur à cette époque, est de toute invraisemblance, & dans tous les cas notre exemplaire ne saurait être cette copie.

Nous sommes donc très-disposé à croire à l'authenticité, à l'originalité de notre Recueil, du moins jusqu'à ce qu'on nous signale un volume semblable au nôtre, ou mieux, un Recueil enrichi des vers autographes de François Ier, devant lequel nous serions heureux de nous incliner avec respect, mais non sans étonnement, tant les circonstances de l'anecdote & le texte de notre quatrain nous paraissent exclure l'idée que le roi l'ait écrit lui-même... Que s'il se rencontrait un autre exemplaire semblable au nôtre, nous serions porté à croire que cet autre original, ou le nôtre, aurait été exécuté exceptionnellement pour

quelque membre de la famille de Boify, pour quelque intime de la Cour. — La queftion de priorité refterait à réfoudre, & peut-être ne devrait-elle pas être réfolue en faveur du plus correct, du mieux crayonné des deux.

Mais même en admettant l'exiftence de cet *autre original*, l'anecdote rapportée par Sorel pourrait faire réfoudre la queftion de priorité dans notre fens, fi nous parvenions, finon à démontrer, du moins à rendre infiniment probable, l'identité du volume précieux fignalé par Sorel dans un cabinet curieux à Paris, vers 1640, avec le Recueil de la Bibliothèque d'Aix, & comment du cabinet curieux où il était confervé, il a pu être tranfporté en Provence, & même à Aix; pérégrinations qu'il n'eft pas impoffible d'établir avec toute probabilité.

D'abord le livre fignalé par Sorel était regardé comme unique, comme le livre même de Mme de Boify. Cette tradition était, il eft vrai, corroborée par les prétendus autographes de François Ier que Sorel n'héfite pas à reconnaître, mais cette opinion de Sorel que le quatrain y était écrit de la propre main du roi, n'eft rien moins que le réfultat d'un examen quelconque, d'un examen critique; il dit ce que l'on croyait fans doute, ce que difait l'heureux poffeffeur du cabinet curieux, d'après la tradition, qui dans le Recueil de crayons de Mme de Boify fe plaifait à retrouver non feulement le fouvenir, la penfée, mais l'écriture même du roi; ce qui certainement rendait l'anecdote plus piquante, le volume plus précieux, & l'hommage à la belle Agnès plus chevalerefque en quelque forte; mais le fait en lui-même n'en était pas plus vraifemblable, ni moins démenti par la rédaction même du quatrain; auffi Sorel qui, d'après fes prétentions de famille, devait chercher à rehauffer cet hommage, en

a-t-il modifié le texte, de façon à faire croire que le roi l'écrivant de fa main, s'adreffait au portrait, & non point à ceux ou à celles qui l'entouraient. Mais notre texte eft décifif à cet égard. D'un autre côté, fi fauf les deux modifications faites au premier vers par Sorel, modifications d'ailleurs intéreffées & parfaitement expliquées, finon juftifiées, par l'intention du premier éditeur, fon texte eft le feul qui foit tout-à-fait conforme au nôtre, il eft évident qu'il l'a puifé dans notre Recueil, puifqu'on n'en connait point d'autre.

Mais que l'allégation de Sorel, bafée fur la tradition, fût fondée ou non quant à l'autographie royale, le volume n'en était pas moins gardé précieufement; car il y en avait peu qui par leur origine, & au point de vue de l'art & de l'hiftoire, offriffent autant d'intérêt, & l'on ne peut guère s'expliquer qu'il n'en foit plus queftion nulle part depuis 1640, depuis le milieu du dix-feptième fiècle jufqu'à nos jours. Si nous parvenions toutefois à retrouver le cabinet curieux dans lequel Sorel l'avait admiré; fi nous pouvions reconnaître quelques indices des mains par lefquelles il a paffé, peut-être arriverions-nous à fuivre fes traces jufqu'en Provence, jufqu'à Aix même, & cette dernière preuve compléterait notre conviction, que nous ferions heureux de voir partagée par nos lecteurs.

Nous croyons retrouver cette dernière preuve dans la reliure même de notre Recueil, qui paraît remonter, comme nous l'avons dit, vers le milieu du dix-feptième fiècle, & qui pourrait bien nous indiquer auffi le cabinet curieux où il était précieufement gardé à cette époque. Cette reliure porte fur les plats les armes de la famille des Habert de Montmor, qui font d'azur au chevron d'or, accompagné de trois anilles d'argent.

Peu de familles étaient plus dignes de conferver, ou de re-
cueillir un pareil tréfor que celle des Habert de Montmor,
dont beaucoup de membres, depuis François Ier, ont laiffé des
fouvenirs littéraires, ou rempli des fonctions élevées dans l'Etat.
Sans infifter fur les rapports de famille ou d'alliance, qui ont pu
exifter entre elle & les familles de Gouffier, ou d'Hangeft, à
laquelle appartenait Mme de Boify, dont un oncle (Louis d'Han-
geft) portait auffi le titre de feigneur de Montmor, il nous
fuffira de remarquer que trois membres de la famille des
Habert ont fait partie de l'Académie françaife dès fon origine.
Le plus diftingué d'entre eux, Henri-Louis Habert, feigneur de
Montmor, non moins généreux que favant, qui mourut en
1679, doyen de l'Académie françaife & des Maîtres des requêtes,
fut l'hôte & l'ami de Gaffendi, notre compatriote, qui mourut
dans fes bras en 1655, & dont il fut l'éditeur. Il tenait chez lui
une affemblée de gens de lettres, qui s'y réuniffait une fois la
femaine, & dont Charles Sorel, lié avec tous les favants de fon
temps, a dû faire partie. C'eft là qu'il a pu voir & feuilleter le
précieux volume, qui lui offrait encore un intérêt tout parti-
culier & de famille dans le portrait d'Agnès Sorel, auquel nous
devons fans doute la remarque & la mention qu'il en a faite.
La reliure du volume aux armes des Habert de Montmor devant
remonter à cette époque, indique qu'il a fait partie de leur ca-
binet, & que cette illuftre & docte famille, en le faifant reftaurer
& relier à fes armes, en connaiffait tout le prix; qu'elle enten-
dait bien qu'il ne fortirait plus de fes mains, dût l'heureux pof-
feffeur, l'héritier, aller dans la province remplir quelque fonction
éminente.

C'eft en effet ce qui eft arrivé. Nous avons découvert qu'un

membre de cette famille, toujours amie des lettres & des arts, était venu en Provence vers la fin du dix-feptième fiècle, qu'il y avait pendant longtemps rempli des charges élevées. L'exiftence du Livre de crayons de M^me de Boify dans nos contrées s'explique ainfi tout naturellement, ainfi que le filence abfolu gardé depuis à ce fujet par les écrivains & les curieux de la capitale. Alors nul doute que le précieux volume n'ait été apporté en Provence par l'un des fils, par l'héritier du doyen des Maîtres des requêtes, mort en 1679, dont nous avons déjà parlé, par le comte du Mefnil (Jean-Louis Habert) maître des requêtes lui-même, reçu confeiller d'honneur au Parlement d'Aix en 1690, jufqu'en 1710, intendant des galères de France au département de Marfeille, mort en 1720. C'était un perfonnage important, dont le goût pour les arts fe révèle en quelque forte par l'exiftence d'un très-beau portrait de lui gravé par Sébaftien Barras, notre compatriote, d'après un tableau de De Troyes, portrait fort rare & remarquable comme gravure, qui fe trouve dans l'un des précieux cartons du préfident de Saint-Vincens, dépofés à la Bibliothèque d'Aix (1) (D).

L'hiftoire, la généalogie en quelque forte de notre Recueil de crayons ferait incomplète, & nous manquerions à la recon-

(1) Grâce à la bienveillance de feu M. le marquis Roger de Lagoy, de bien regrettable mémoire, décédé à Aix, le 16 avril 1859, correfpondant de l'Inftitut, &c., nous pouvons fignaler d'autres traces du féjour de cet Habert du Mefnil en Provence. M. de Lagoy, qui connaiffait bien notre Recueil de crayons, & à qui nous nous étions empreffé de foumettre notre découverte & une partie de ce mémoire, avait bien voulu nous communiquer, à l'appui de notre opinion, un certain nombre de jetons frappés ou recueillis à Aix, aux armes du comte Habert du Mefnil.

naiffance que nous devons à tous les bienfaiteurs de la Bibliothèque Méjanes, fi nous terminions cette Notice fans dire comment il eft arrivé dans ce riche dépôt de la fcience, qui aurait pu, qui pourrait être la gloire de la ville d'Aix, dont il devrait être l'*enfeigne*, pour nous fervir de l'expreffion pittorefque de l'une de nos dernières illuftrations, & auffi de *bouclier*, peut-on ajouter. (E)

Nous devons ce précieux volume à l'un de nos meilleurs concitoyens, à un prélat auffi éclairé, auffi tolérant que vertueux, Mgr Ferdinand de Bauffet-Roquefort, décédé archevêque d'Aix, pair de France, en 1829, qui l'offrit à la Bibliothèque en février 1820, comme témoignage de l'intérêt patriotique qu'il portait à ce bel établiffement. Il le tenait, fans doute, de l'un des membres de la famille de Thomaffin Saint-Paul, à laquelle il appartenait par fa mère (1), & dans laquelle ce volume a dû arriver par le mariage d'une Habert de Montmor; très-probablement d'un fien coufin, fils du dernier préfident de Thomaffin, marquis de Saint-Paul, mort en 1781 (2), dont nous avons découvert, fous un feuillet de garde *collé*, les armes

(1) Mgr de Bauffet-Roquefort, né en 1757, était fils de Joachim de Bauffet, feigneur de Roquefort, & de Marie-Françoife de Thomaffin-Reillane.

(2) Le dernier préfident de Thomaffin, marquis de Saint-Paul (Jofeph-Etienne), mort à Paris en 1781, père du dernier des Thomaffin — Saint-Paul (Jofeph-Augufte), mort fans enfants en 1849, était petit-fils de Jean-Etienne de Thomaffin, marquis de Saint-Paul, vicomte de Reillane, préfident à mortier au Parlement d'Aix en 1705, mort en 1739, qui avait époufé en fecondes noces Anne-Louife de Rieux, fille de Bernard de Rieux, feigneur de Blainville, & de Aude (ou Claude) Madeleine Habert de Montmor, fœur du comte du Mefnil-Habert, intendant des galères, &c. Voyez le *Dictionnaire de* La Chenaye-Desbois, & le *Nobiliaire d'Artefeuil*.

gravées fur le premier plat intérieur (1), avec ces mots autographes : *A M. le Préfident de Thomaſſin, marquis de Saint-Paul,* & de plus ces lignes écrites au-deſſous bien poſtérieurement :

« *Ce livre a été trouvé dans les ordures du diſtrict d'Aix, & remis au procureur fondé du citoyen Thomaſſin, fils du ſus ſigné, longtemps après le règne de la terreur, le 16 août 1795 (vieux ſtyle).* »

<div style="text-align: right;">*Habent ſua fata libelli !*</div>

(1) Qui ſont d'azur, à la croix écotée d'or, ſur le tout de ſable, ſemé de faulx ſans nombre d'or, avec couronne de marquis ſurmontée du mortier de préſident, & deux griffons pour ſupports.

NOTES

(A) Au moment de livrer cette Notice à l'impreſſion (mai 1863), ce n'eſt pas ſans ſurpriſe que nous liſons ce qui ſuit dans les *Additions*, ou tom. 2ᵉ de *La Renaiſſance des Arts à la Cour de France*, publié depuis 1855, par M. le comte Léon de Laborde, que nous n'avions pu lire juſqu'à ce jour. On ſait combien les publications de M. de Laborde, terminées ou non, & ſi riches d'ailleurs en documents précieux, ſont rares dans le commerce, étant preſque toujours tirées à petit nombre :

« Le Recueil (de crayons) de la Bibliothèque impériale ne porte ni le quatrain de François Iᵉʳ, ni aucune autre marque qui nous autoriſerait à penſer qu'il a appartenu à Mᵐᵉ de Boiſy, & *nous croyons d'ailleurs ſavoir* que le véritable livre de crayons qui fait le ſujet de l'anecdote racontée par Charles Sorel, s'eſt conſervé dans la famille ; qu'il contient le portrait d'Agnès Sorel, & que ce crayon montre avec orgueil, écrit de la main du grand roi, le quatrain ſi ſouvent cité. Une deſcription détaillée de cette collection, ſuivie de recherches ſur ſes fortunes diverſes, eſt promiſe par ſon heureux poſſeſſeur. Il ſera curieux de comparer la liſte des perſonnages dont il ſe compoſe, l'ordre dans lequel ils ſont placés, la manière d'écrire leurs noms, avec les mêmes particularités

dans le Recueil de la Bibliothèque impériale. » (Pag. 714 des *Additions*, ou tom. 2°.)

Si dès la publication de ce volume d'*Additions*, qui date de 1855, nous avions eu connaissance de ce passage, nul doute que nous n'eussions renoncé, & dû renoncer à notre projet d'impression, à notre prétendue découverte, dont nous avions déjà entretenu M. Niel dès les premiers mois de 1854. Mais aujourd'hui, de même que nous n'hésitons pas à signaler ce passage en l'imprimant ici, quoiqu'il semble diminuer l'importance du Recueil d'Aix, & l'intérêt de notre Notice, si les souvenirs de M. de Laborde sont exacts, nous n'hésitons pas non plus à la publier sans y rien changer, nos planches d'ailleurs, étant lithographiées depuis longtemps. M. de Laborde croit, ou croyait savoir en 1855 que le véritable livre de crayons de M^me de Boisy existait encore dans cette noble famille, & que son heureux possesseur en promettait une description détaillée..... Mais depuis huit ou neuf ans toutefois rien n'a été publié, n'a été annoncé, n'est-il pas possible que ce projet de publication, s'il a existé, ait été abandonné, ou qu'il y ait eu quelque confusion dans les souvenirs de M. de Laborde, qui d'ailleurs n'affirme rien? Qui sait même si notre modeste Notice, tout imparfaite qu'elle est, ne fera pas surgir une publication plus soignée, plus somptueuse, plus complète, que nous serions heureux d'avoir provoquée, & à laquelle on applaudirait sans doute.

Nous venons de voir dans la *Revue des Sociétés savantes*, de mars 1863, p. 250, un rapport très-intéressant de M. de la Ferrière-Percy, intitulé *Histoire de France en Russie*, dans lequel on signale parmi les trésors historiques enlevés à la France pendant la Révolution & déposés à la Bibliothèque de Saint-Pétersbourg, une histoire manuscrite de François I^er, en 5 vol., & un manuscrit de 54 *feuilles* qui porte ce titre attrayant : *Portraits de la Cour de François I^er & autres*, que M. de la Ferrière-Percy se réserve d'examiner.

Voilà bien probablement les cinquante-quatre portraits que le Recueil primitif de M^me de Boisy semble avoir contenu, & dont il ne manquerait dans le Recueil d'Aix que les trois portraits dont nous avons signalé l'absence, savoir : celui de Claude de France, première femme de François I^er; de Louise de Savoie, sa mère, & de Renée de France, depuis duchesse de Ferrare, fille aînée de Louis XII..... Mais le volume de Saint-Pétersbourg contient-il les devises & le célèbre quatrain? Et dans ce cas, quel intérêt n'offrirait point la comparaison, la collation des textes, voire l'orthographe des noms propres!

(B) C'eſt, à ce qu'il ſemble, par une erreur de Sorel, que le prénom de *Catherine* eſt donné à Mme de Boiſy, qui s'appelait *Hélène*. On lit dans le P. Anſelme (t. V, p. 609) « Hélène de Hangeſt, dame de Magny, fille de Jacques de Hangeſt, ſeigneur de Genlis (& petite-fille de Jean III de Hangeſt, chambellan de Charles VII, dont il fut l'ami & le favori), épouſa, le 10 février 1499, Artus Gouffier, duc de Rouannois, ſeigneur de Boiſy, d'Oiron, &c., grand-maître de France, & mourut le 26 janvier 1537. » Sa fille, Hélène Gouffier, dite de Boiſy, épouſa d'abord un Vendôme (Louis de), prince de Chabannais, mort en 1527; puis François de Clermont, ſeigneur de Traves. Malgré la date de 1533 que porte l'épitaphe ſuivante d'*Hélène de Boiſy*, placée entre des épitaphes datées de 1535 & de 1537 dans l'édition de Marot donnée par Lenglet Dufreſnoy (La Haye, 1731, 4 vol. in-4°; t. II, p. 444); malgré l'allégation du P. Bouhours (*De la manière de bien penſer...*, dialogue 3) que cite cet éditeur pour attribuer cette épitaphe à Hélène de Boiſy, dame de Traves, c'eſt-à-dire à la fille, qui ſerait morte bien jeune pour avoir acquis ſi haute renommée, plutôt qu'à la mère, nous ſommes tout diſpoſé à croire qu'elle a été faite pour cette dernière. Celle-ci fut en effet une femme vraiment ſupérieure, adonnée à la culture des arts, qui a vraiment *décoré* la France, comme dit l'épitaphe, d'ailleurs aſſez médiocre ; & qui certainement ne fut pas ſans influence ſur la création de ces merveilleuſes faïences dites à préſent, de Henri II, fabriquées à Oiron, près de Thouars (Deux-Sèvres), c'eſt-à-dire dans l'un de ſes domaines ; faïences qu'on attribue juſtement aujourd'hui au potier François Charpentier & à Jean Bernard ou Bernart, qui fut ſecrétaire de Mme de Boiſy veuve du grand-maître, & gardien de ſa librairie (1).

> Ne ſçai où giſt Heleine, en qui beauté giſoit,
> Mais icy giſt Heleine où bonté reluiſoit,
> Et qui la grand' beauté de l'autre euſt bien ternie
> Par les graces & dons dont elle eſtoit garnie.
> Donques (ô toy paſſant) qui ceſt eſcrit liras,
> Va & di hardiment en tous lieux où iras :
> Heleine grecque a faict que Troye eſt déplorée,
> Heleine de Boiſy la France a décorée (2).

(1) Voyez à ce ſujet une lettre curieuſe ſur les faïences d'Oiron, publiée par M. Benjamin Fillon dans la *Chronique des Arts & de la Curioſité*, du 4 janvier 1863, p. 67.

(2) Nous déſirerions bien que l'attribution de cette épitaphe attirât l'attention du

C'est au milieu de la chapelle du Saint-Sépulchre, à gauche du chœur, de l'église de Saint-Maurice d'Oiron, que repofait la veuve d'Artus Gouffier, dame de Boify, &c., fous un tombeau, ou une plaque de cuivre qui a difparu fans doute, mais dont deux deffins in-folio exiftent à la Bibliothèque impériale, MSS, boîtes de l'ordre du Saint-Efprit, Gouffier, d'après M. Hennin, *Monuments de l'hiftoire de France*, t. VIII, p. 171.

Enfin à défaut de renfeignements détaillés, que nous n'avons pu nous procurer fur M^{me} de Boify, dont il ferait fi intéreffant de connaître la biographie, citons encore ce paffage de M. de Laborde, dont l'autorité eft fi confidérable dans tout ce qui tient aux arts & à l'érudition, paffage qui d'ailleurs rentre parfaitement dans notre fujet, & qui, écrit pour le feizième fiècle, femble aujourd'hui tout-à-fait de circonftance, grâce aux fuccès, à la vogue de la photographie :

« Loin de diminuer, la paffion des portraits s'était étendue à toutes les claffes de la fociété (vers 1570). Non feulement on faifait faire fon portrait & les portraits de fa famille, mais il était de mode d'avoir fur fa table & dans fon cabinet des livres de portraits, recueils qui commençaient ordinairement par des féries de rois & de reines, & qui fe terminaient par les plus illuftres contemporains. M^{me} de Boify a peut-être le mérite d'avoir mis ce goût à la mode, & il fut fi rapidement populaire qu'on dût perfectionner les moyens de reproduction les plus rapides. Nous devons à cette douce manie des recueils de crayons très-précieux, des collections de miniatures adorables, & des fuites de gravures charmantes. Les uns & les autres nous ont transmis en copies bien médiocres fouvent, & quelquefois très-habiles, des traductions altérées, mais enfin des traductions d'une foule d'originaux à tout jamais perdus.

« Les portraits aux crayons de deux ou trois couleurs furent les plus recherchés, & on avait raifon, car ils rendaient affez fidèlement le caractère & le

futur éditeur de Clément Marot (M. Guiffrey) qui, dit-on, en prépare une édition, impatiemment attendue, pour la belle collection des *Grands Ecrivains de la France* que publie la maifon Hachette, & que dirige avec tant de confcience & de goût le favant M. Adolphe Regnier, membre de l'Inftitut. — M. Guiffrey eft beaucoup mieux placé que nous pour réfoudre cette queftion, que la date de la mort de M^{me} de Traves fuffirait peut-être pour trancher.

charme des peintures originales. » *La Renaiſſance des Arts à la Cour de France, études ſur le ſeiȥième ſiècle*. Paris, Potier, 1850, in-8°; t. I, pp. 123-124.

(C) Pour ne rien omettre dans la deſcription de notre volume, nous croyons devoir ajouter ici la note ſuivante, qui commence après le faux-titre du feuillet paginé 1 & qui en remplit le verſo. Elle eſt autographe & ſignée des initiales P. R. (Pierre Révoil), peintre & littérateur diſtingué de Lyon, qui a longtemps vécu à Aix, où il a laiſſé les plus honorables ſouvenirs ; — mort en 1842. Cette note doit remonter vers 1820, époque où le volume de crayons fut donné à la Bibliothèque :

« Le portrait du Roy placé en tête de ce Recueil ancien a été deſſiné d'après Jehan de Maubeuge (dit de Mabuſe), artiſte habile qui peignit François I^{er}, ainſi que la plupart des dames & des gentilshommes de la Cour de ce prince. Il était au ſervice d'un grand ſeigneur nommé le marquis de Veren, & c'eſt de lui que l'on raconte qu'ayant un jour reçu de ſon patron une certaine quantité d'étoffe de damas pour ſe faire un habit neuf afin de paraître convenablement en préſence de Charles-Quint, Jehan vendit le damas pour boire, & ſe fit pour le paſſage de l'empereur une grande robe de papier qu'il peignit avec tant d'art, que chacun la prit d'abord pour le plus riche tiſſu. Toutefois cette fourbe ingénieuſe ayant été découverte, Charles-Quint fit approcher le peintre, rit beaucoup de ſon expédient, & lui fit donner des marques de ſa munificence.

« Il paraît que les deſſins de ce livre ſont preſque tous copiés d'après des portraits originaux. La dame, auteur prétendu de cet ouvrage, aurait-elle vécu aſſez pour voir la belle Gabrielle? On lit au bas de l'un de ces portraits le nom de cette femme célèbre. S'agit-il de la maîtreſſe de Henri? Elle ne reſſemble à aucun des portraits connus, & la coiffure n'eſt pas celle du temps du bon Roy. Elle appartient au temps de François I^{er}. Ce portrait pourrait être celui de *Gabrielle de Bourbon*, femme de Louis de la Trémouille.

« On voit auſſi dans ce Recueil celui d'une *reine Marie*, ayant pour deviſe : *plus fole que royne*. Eſt-ce Marie Stuart, femme de François II, ou Marie, fille de Henri VII, & femme de notre bon Louis XII?

« Agnès Sorel figure ici, l'on ne ſçait trop pourquoi; c'eſt également une copie d'un ancien portrait reproduit aſſez ſouvent. On lit ſur le dos du feuillet

précédent, les vers que François I^{er} avait composés en mémoire de cette belle & bonne Française; mais ils ne sont pas conformes à la version ordinaire que voici :

> Plus de louange & d'honneur tu mérites,
> La cause étant de France recouvrer
> Que ce que peut dedans un cloiftre ouvrer
> Clofe nonain ou bien dévot hermite.

« *Mieux contournée que paynte*, eft la devife donnée dans ce livre à M^{me} de Chateaubriant, qui n'y eft ni bien peinte, ni bien contournée. Clément Marot avoit compofé l'épitaphe de cette belle dame :

> Dieu éternel richement l'eftoffa
> O viateur, pour t'abréger le conte,
> Ci-gift un rien, là où tout triompha.

« Le même poëte, dans fes *Etrennes aux Dames de la Cour*, adreffe des vers à M^{me} d'Avaugour, dont le portrait figure dans cette collection :

> A d'Avaugour
> Nature, ouvrière facrée,
> Qui tout crée,
> En voftre brun a bouté
> Je ne fçais quoy de beauté,
> Qui agrée.
>
> « Note de P. R. »

On lit auffi fur le premier feuillet de garde, qui était collé fur le plat, ces lignes de la main de M. Diouloufet, ancien bibliothécaire :

« Ce Recueil curieux des portraits de François I^{er}, & des princes, princeffes & perfonnes notables de fa Cour, a été donné à la Bibliothèque publique d'Aix par Mgr de Roquefort de Bauffet, archevêque d'Aix & d'Embrun, pair de France. Ce Recueil donné par cet illuftre prélat, citoyen d'Aix, à notre ville, n'en devient que plus précieux aux yeux de fes concitoyens.

« M. D. »

(D) Cartons de Saint-Vincens. — Portraits — Les Noſtradamus, &c.
On lit autour de ce portrait du comte du Meſnil, qui eſt in-folio, de forme ovale, & parfaitement gravé à la manière noire :

« I. L. HABERT DE MONTMOR, COMTE DV MESNIL HABERT, INTENDANT GÉNÉRAL DES GALÈRES DE FRANCE, &c., au-deſſous : *De Troyes pinxit* 1689 *pariſis* (ſic). — *Barras ſcup.* (ſic) 1690, *à Aix*, »

avec l'écuſſon aux armes des Habert de Montmor, écartelées 2 & 3 de celles de Buade-Frontenac, nom de la mère du comte du Meſnil, fille de Henri, comte de Palluau. (*Diction. de la Nobleſſe*, par La Cheſnaye-Desbois, t. VII, p. 605.)

Ce portrait, qui a été cité par les continuateurs du P. Lelong, t. IV, p. 207, ſe trouve dans le tom. I, p. XXXVIII, n° 72, des précieux cartons ou volumes grand in-fol., au nombre de trois, que nous devons aux derniers préſidents de Saint-Vincens, qui ont tant fait de recherches, tant recueilli de matériaux pour l'hiſtoire du pays. Près de cinq cents portraits gravés ou deſſinés, de tout format, & de valeur fort diverſe, repréſentant des Provençaux ou des perſonnages ſe rattachant à la Provence par leur vie, ou par leurs fonctions, & claſſés dans un certain ordre, rempliſſent les deux premiers volumes. Le troiſième, in-fol. max. oblong, contient les monuments gravés, & le plus ſouvent deſſinés, qui exiſtaient dans les diverſes contrées de la Provence en 1790, & que les Saint-Vincens avaient fait recueillir de toutes parts, en préviſion de leur deſtruction plus ou moins prochaine, préviſion malheureuſement trop ſouvent réaliſée, & à laquelle nous devons ce Recueil devenu d'autant plus précieux (1).

Puiſque nous parlons de ce que la Provence, & en particulier la ville d'Aix, doivent aux Saint-Vincens, qu'il nous ſoit permis, de conſigner ici un ſou-

(1) Antérieurement (en 1778), M. de Saint-Vincens, le père, avait acquitté la dette de l'Europe ſavante en faiſant élever à ſes frais un monument en marbre à l'illuſtre Peireſc dans l'égliſe des Prêcheurs (aujourd'hui de la Madeleine), où repoſaient ſes cendres. Renverſé par la Révolution, ce monument fut rétabli par Saint-Vincens, le fils, en 1803, dans le chœur de la métropole, d'où une *reſtauration* récente vient de le faire diſparaître malheureuſement, ainſi que d'autres inſcriptions hiſtoriques ou ſépulchrales... Ce ne ſera qu'un déplacement ſans doute.

venir de reconnaissance à la veuve du dernier président de Saint-Vincens, née de Trimond, décédée en 1834, qui a légué à la Bibliothèque, entre autres, deux portraits fort curieux & fort intéressants sous plus d'un rapport, & d'ajouter une note descriptive de ces deux portraits qui, nous le croyons, n'ont été signalés ou décrits nulle part (1). D'ailleurs on voudra bien se souvenir que notre publication est essentiellement iconographique.

Ces deux portraits peints sur cuivre & de même dimension (18 centim. de hauteur sur 16 de largeur), dans leur cadre primitif, formé d'une simple ba-

(1) A propos de cette dette que nous croyons devoir payer à la mémoire de M^{me} de Saint-Vincens, nous rappellerons ici par le même motif de gratitude, les noms honorables de deux autres de nos concitoyens (morts en 1858) qui par leurs dispositions testamentaires, comme par leur vie entière, ont témoigné de leur affection pour leur ville natale, & en particulier pour la Bibliothèque Méjanes, à laquelle ils ont légué de précieux manuscrits. Le premier, M. Roux-Alpheran, ancien greffier en chef de la Cour royale, fonctions dont il se démit en 1830, a légué environ soixante-dix manuscrits, dont partie copiés ou annotés de sa main, partie consistant en documents originaux, chartes, &c., le tout relatif à l'histoire de Provence. — Le deuxième, Mgr Claude Rey, ancien évêque de Dijon, nous a laissé environ trente volumes, dont une vingtaine, manuscrits in-fol. ou in-4°, la plupart fort anciens & d'un grand intérêt pour l'histoire de l'Eglise d'Aix, ainsi que de magnifiques *Heures* dites du Roi René, dites aussi du Monge des Isles d'Or (l'une & l'autre attributions erronées), mais d'une belle conservation, & mentionnées par César Nostradamus dans son *Histoire & chronique de Provence* (Lyon, 1614, in-fol., p. 545), & ailleurs. — Si un bibliothécaire zélé est heureux d'enrichir, & de voir enrichir le dépôt qui lui est confié & d'augmenter ainsi les jouissances du public studieux, il ne l'est pas moins quand il trouve l'occasion d'en témoigner sa reconnaissance. D'ailleurs il n'est que l'humble organe de la reconnaissance publique envers tous ceux qui ont bien mérité des lettres, & en particulier de la Cité que ses traditions universitaires & parlementaires, comme ses intérêts bien entendus, obligent plus spécialement au culte de la science, & qui cependant chef-lieu d'Académie, dotée de trois Facultés, ne possède pas encore un Lycée (promis & annoncé plusieurs fois), dont tant de considérations de toute espèce, *universitaires* & locales, hygiéniques, morales & littéraires, recommandent la création, démontrent l'opportunité, & garantissent les succès, même à côté de la grande & juste prospérité du Lycée de Marseille dont il ne saurait être que l'émule pour le plus grand progrès des études, ou, si l'on veut, la succursale nécessaire, indispensable, vu l'avenir immense promis à la reine de la Méditerranée, qui, bientôt sans doute, sera aussi la reine de l'Océan indien par le percement de l'isthme de Suez, enfin ouvert aux tributs, aux produits de l'extrême Orient, en échange de l'instruction, de la civilisation européenne.

guette dorée, repréſentent Michel Noſtradamus, le célèbre aſtrologue ou prophète, & ſon fils Céſar Noſtradamus, qui fut à la fois hiſtorien, poëte, muſicien, & peintre diſtingué à en juger par ces deux petits tableaux, car c'eſt à lui que l'on doit l'un & l'autre. C'eſt ce qu'il a bien voulu nous apprendre lui-même par deux diſtiques latins fort ſinguliers que nous donnons ici, qu'il a jugé à propos d'écrire ſous celui de ſon père, en ajoutant une particularité intéreſſante, c'eſt que l'un & l'autre ont été peints pour le cabinet, pour le *Muſée* de François du Périer, l'ami de Malherbe & le ſien. Toutefois il y a quelque différence entre ces deux portraits, ſinon quant à l'exécution, du moins quant à la conſervation, celui du prophète, dont la phyſionomie, l'aſpect calme, imperturbable annonce la plus grande confiance, dans ſes oracles ſans doute, paraiſſant avoir été lavé ou nettoyé pluſieurs fois ; mais celui du fils a conſervé preſque toute ſa fraîcheur, & préſente des détails charmants d'exécution, entre autres les mains qui ſont à remarquer, ſa phyſionomie ſpirituelle, &c. Les ornements allégoriques qui rempliſſent les angles laiſſés par l'ovale, ne le ſont pas moins.

On lit autour du portrait du père :

CLARISSIMVS MICHAEL NOSTRADAMVS CONSILIARIVS ET MEDICVS REGIVS GALLIAE ORACVLVM ET PATRIAE DECVS. AN. AETATIS LXIII.

Dans les deux angles ſupérieurs laiſſés par l'ovale, on voit deux anges ou génies, portant les armes de Noſtradamus, qui ſont de gueules, à une roue briſée d'argent à huit rais, écartelé d'or, à une tête d'aigle de ſable, qu'il tenait tant de ſes aïeux paternels que maternels, dit Céſar dans ſon *Hiſtoire*. Toutefois l'écuſſon de gauche ne porte que la roue briſée qu'aucuns ont pris pour un aſtre rayonnant, une comète… (1). Dans les deux angles inférieurs, on lit à

(1) Voici la deſcription de cet écuſſon, ou de ces armes, telle que l'a donnée Céſar Noſtradamus lui-même, avec la légende qui les accompagne, dans un beau volume in-fol. carré que nous croyons ſon ouvrage, & qu'il aurait offert lui-même, vers 1619, au duc de Guiſe, gouverneur de Provence, intitulé : *Regiſtre de tous les ſeigneurs, gentilshommes & familles nobles de la comté de Provence, avec leurs armoiries ou blaſons coloriés*. Bibl. Méjanes, MSS 818. « Des Noſtre dame dits Noſtradamus — *Cette famille ayant produit ce grand & très excellent perſonnage Mᵉ Michel Noſtradamus, aſtrologue cellèbre, noble de race & de vertu, ayant laiſſé une poſtérité vraye héritière de ſes prudentes actions & modeſties, a dignement mérité*

gauche un premier distique sous lequel est cette devise : CLAROS CLARA DECENT, & à droite le second distique, l'un & l'autre assez difficiles à lire aujourd'hui, & que nous n'étions parvenu à déchiffrer entièrement, il y a quelques années, qu'avec le secours de feu M. le marquis de Lagoy, dont l'obligeance égalait la perspicacité & la science numismatique :

Cæsaris est nati Patris hæc Michaelis imago,
Edit hic (edidit) *hunc genitor, prodit hic* (prodidit) *ille patrem.*

Sic pater est natus nati, pater est quoque patris
Natus; & hinc rebus numina sacra rident (1).

Au-dessous de ces distiques dont la pensée est aussi bizarre que l'expression en est obscure, & dont la traduction ne saurait être élégante, même avec les corrections proposées entre deux parenthèses, & qu'exigent le sens & la mesure, on lit une autre inscription qui semble répondre à celle de *claros clara decent.* Elle nous intéresse parce qu'elle nous donne en quelque sorte l'historique de ces deux tableaux, qui de la famille du Périer, si féconde en hommes de mérite, en bons citoyens, avant & depuis l'ami de Malherbe, sont arrivés à la bibliothèque Méjanes, après avoir séjourné plus d'un siècle dans le cabinet, dans le musée des Saint-Vincens, si digne de leur servir d'asile après l'extinction ou la dispersion de la noble famille du Périer :

Cæsar Nostradamus Salonis Patricius
Musæo Francisci de Pererio. 1614.

cette place où se voyent ses armes qui sont escartellées au premier & quart de gueulles, à la roue brisée d'argent; au second & tiers d'or, à la teste d'aigle de sable. » Cette légende est à la marge de l'écusson colorié avec soin comme tous ceux que renferme ce précieux volume, véritable état de la noblesse provençale au commencement du dix-septième siècle, dont les légendes, comme celle-ci, offrent parfois des particularités assez curieuses, & nous paraissent avoir été rédigées par César Nostradamus, qui aurait aussi dessiné & peint les armoiries.

(1) En voici le sens littéral, ce nous semble : « Cette image de Michel le père est de César le fils; celui-là a engendré celui-ci, lui a produit le père — Ainsi le père est né du fils — Le fils est aussi le père du père — Et voilà pourquoi les dieux les favorisent — leur sourient. » Tel est sans doute le sens des derniers mots, que l'on pourrait traduire bien autrement, en pensant à la mauvaise fortune du fils, & même à celle du père, selon quelques-uns. L'un & l'autre valaient mieux que la renommée qui leur est restée.

On lit autour du portrait de César Nostradamus, qui a été exécuté peu après celui du père, & pour lui servir de pendant :

CAESAR NOSTRADAMOEVS M. FILIVS PATRICIVS SALLONIVS HISTORIA CITHARA PICTVRA CARMINE CLARVS ANNVM COMPLENS LXIII. IOVI AMICO DD. CIƆƆCXVI.

où les U & les V paraissent employés indifféremment. Aux deux angles supérieurs un génie soutient l'écusson des Nostradamus réuni à celui des du Périer, qui porte d'azur à la bande d'or, accompagné au chef d'une tête de lion arrachée d'or, lampassée de gueules, & couronnée d'argent, à la bordure dentelée de gueules. Dans les angles inférieurs on voit de jolis trophées relatifs à la peinture, à la poésie, à la musique, &c., correspondant à l'inscription quelque peu fastueuse du portrait. Toutefois il se montre dans ces deux tableaux, qui font regretter qu'on n'en connaisse guère d'autres authentiques de sa main, & sans doute il en existe plusieurs qui sont anonymes ou méconnus, car il paraît avoir beaucoup peint, & particulièrement des portraits & des Nostre-Dames (la Vierge & son fils), il se montre, disons-nous, digne d'avoir été l'élève & l'ami de François Quesnel, de de Monstier le père, & de Fréminet, comme il le dit lui-même, avec une vive & touchante gratitude, dans ses deux lettres à son cousin d'Hozier, datées des 3 novembre 1617 & 18 décembre 1629. Cette dernière, écrite peu avant sa mort, ne témoigne que trop des rigueurs de la fortune, & de l'ingratitude à son égard de la noblesse provençale qu'il avait si emphatiquement & si prolixement célébrée.

(E) La dernière fois que nous avons eu l'honneur de voir M. le comte Portalis (Joseph-Marie), lors de son passage à Aix, trois mois avant sa mort arrivée le 5 août 1858, il se servit de cette expression pittoresque en parlant de la Bibliothèque Méjanes, à laquelle il s'intéressait vivement, au point de vue de l'avenir de la cité, comme au point de vue de la science. Il l'avait fréquentée assidûment pendant sa disgrâce imméritée (1811-1812), & il ne manquait jamais de la visiter en famille, comme pour s'y reposer, lorsqu'il passait à Aix pour aller à sa terre des Pradeaux prendre ses vacances annuelles. Nous nous permîmes d'ajouter à son expression d'*enseigne de la ville*, celle de *bouclier*, qui répondait bien aussi à nos sentiments réciproques...

Au refte, M. le comte Portalis, dont le bufte décorera fans doute un jour les falles de la Bibliothèque, à la fuite de ceux de Méjanes, de Vauvenargues, de Peirefc, de Tournefort, &c. (1), comme celui de fon illuftre père donné par la famille à cette intention, M. le comte Portalis, difons-nous, a déjà reçu de la part de l'un de nos compatriotes, que la ville comptera un jour aufli au nombre de fes illuftrations, l'hommage qui lui était dû comme favant, comme grand jurifconfulte & grand magiftrat, comme homme d'Etat, comme homme intègre & religieux. Voy. la belle *Notice hiftorique* que lui a confacrée M. Mignet, fecrétaire perpétuel de l'Académie des fciences morales & politiques, lue à la féance publique du 26 mai 1860, Notice dans laquelle les fouvenirs de Portalis l'ancien ont été fi heureufement rappelés.

(1) La Bibliothèque doit la plupart de ces buftes en marbre, œuvres de notre compatriote Ramus, à la haute influence de M. Thiers, ancien miniftre, ancien député d'Aix, qui à ce titre obligatoire, & d'ailleurs fe rappelant fans doute qu'il l'avait fréquentée dans fa jeuneffe, lui a fouvent accordé, ou fait accorder des ouvrages importants dont le fouvenir n'eft point oublié. Mais le bufte du marquis de Méjanes, donateur-fondateur de la Bibliothèque qui porte fi juftement fon nom, ouvrage remarquable de Houdon, avait été commandé par l'Affemblée générale des Communautés de Provence, dès 1786. Il eft placé au-deffus du monument que l'adminiftration éclairée & patriotique de MM. Sallier, de Saint-Vincens & de Fortis, fucceffivement maires d'Aix (1803-1810), auxquels nous devons les travaux préparatoires & l'ouverture de la Bibliothèque, avait érigé à ce grand citoyen, vrai *patron* de la Cité, monument aujourd'hui tronqué..., qui était orné des urnes funéraires provenant du beau maufolée élevé dans le fecond fiècle à trois *patrons* de la colonie d'Aix, dont elles renfermaient les cendres, & qui fut malheureufement détruit, en 1785, pour la conftruction du nouveau Palais de Juftice inauguré en 1832, & dont la façade a été décorée des ftatues de Portalis l'ancien & de Siméon, placées folennellement en 1847. — On trouve en tête de la *Notice fur la Bibliothèque d'Aix*, ce bufte de Méjanes d'après Houdon, très-bien gravé en taille-douce par notre compatriote M. Reinaud.

APPENDICE

OUR répondre à la pensée qui termine la citation que nous avons empruntée à M. de Laborde (note A, p. 71), sur l'intérêt qu'il y aurait à comparer la liste des personnages dont se compose, ou se composait l'Album de M^{me} de Boisy, l'ordre dans lequel ils étaient placés, la manière d'écrire leurs noms, soit dans l'original, soit dans les copies, ou débris de copies & d'imitations qui nous en restent, nous croyons devoir joindre ici, en *Appendice*, la liste des portraits du Recueil de la Bibliothèque impériale dans l'ordre des anciens numéros, telle que la donne M. de Laborde, la même liste dans l'ordre actuel qu'a publiée en note M. Niel; enfin la liste de notre Recueil, qui servira de table à cette Notice. La nôtre est certainement antérieure à toutes les autres, mais rien ne garantit que l'on y ait conservé rigoureusement l'ordre primitif en faisant relier le volume au dix-septième siècle, d'autant qu'il est bien probable qu'il y manque au moins trois portraits : ceux de la reine Claude, de la duchesse de Ferrare, Renée de France, & de Louise de Savoie, mère de François I^{er}; ce qui donnerait le chiffre de cinquante-quatre, qui paraît avoir

été le nombre de la collection primitive, ou d'une collection faite à son imitation. M. de Laborde ajoute : « Pour faciliter cette comparaison, je donnerai ici les titres des portraits de la collection de la Bibliothèque impériale dans l'ordre des anciens numéros. On remarquera que des cinquante-quatre crayons dont elle se composait, quand une main déjà ancienne a ajouté le mot *dernière* au n° 54, quarante-cinq seulement sont à la Bibliothèque, trois au Louvre, & les autres perdus, au moins jusqu'à ce qu'on les reconnaisse dans d'autres collections..... :

« 1 Monseignevr de Gvise.
2 (Peut-être le portrait de François I^{er}, il manque.)
3 La royne de Navarre.
4 La royne Clavde (n'a pas de n°).
5 La duchesse de Ferrare (n'a pas de n°).
6 ⎫
7 ⎬ (Probablement les enfants de France. Ces portraits manquent.)
8 ⎭
9 Monseignevr de Bressvire.
10 Monseignevr de Florëge.
11 Le duc d'Albanye.
12 (Il manque.)
13 Monseignevr Lamirael.
14 Monseignevr de Barberyev.
15 Monseignevr de Chandio.
16 Monseignevr de Gié, son fils.
17 Monseignevr de Lescut.
18 Monseignevr le grant maistre de Boysy.
19 Monseignevr de Lapalice.
20 Monseignevr de Sparot.
21 Monseignevr de Vavdemont.
22 Monseignevr de Movssy.
23 Monseignevr de Lautrect.
24 Madame la Régente.
25 La royne Helyonnevr.
26 Le baron de Mermande.
27 Done Beatry.

28 (Il manque.)
29 Escvyer de Mesdames.
30 Madame de Vigent.
31 Monseignevr de la Ferté.
32 Monseignevr de Tais.
33 Mademoiselle de Landac.
34 Madame de Chandio.
35 La Baillyve de Cam.
36 Escvyer de Messeignevrs.
37 Le Prevost de Paris.
38 Madame de la Ronchefovcav.
39 Le cappitaine Tavannes.
40 Madame de Gié (n'a pas de n°).
41 Done Maricque.
42 Beavvieoie.
43 La belle Agnès.
44 Mademoiselle de Love.
45 Madamoyselle de Langeyowet.
46 La grant Senechalle.
47 Le cõte de Censferre.
48 Madamoyselle Bry.
49 Le baron de Bveil.
50 La fille aisnée de Gié.
51 La fille pesnée de Gié.
52 Casaulde.
53 Madame de Chasteaubriant.
54 *dernière*. Madame de Canaples. »

85

Ordre actuel des Portraits ci-dessus au Cabinet des Estampes de la Bibliothèque impériale, d'après M. Niel. (Notice sur le grand-maître de Boisy, p. 5, note 2.)

1	Madame la Régente.	24	La fille pesnée de Gié.
2	La royne de Navarre.	25	Mgr le grant maistre de Boysy.
3	Escuyer de Messeignevrs.	26	Mgr l'Amirael.
4	Escuyer de Mesdames.	27	Le Prevost de Paris.
5	Done Manrique.	28	Mgr de Bressvire.
6	Done Beatry.	29	Le baron de Beuil.
7	Casaulde.	30	Le conte de Censferre.
8	Beavvieoie.	31	Mgr de Barberyeu.
9	La belle Agnès.	32	Mme de la Rochefoucou.
10	La grant Senechalle.	33	Mgr de Sparot.
11	Mgr de Guyse.	34	Mgr de Movssy.
12	Mgr de Vaudemont.	35	Le baron de Mermande.
13	Mgr de Lautrect.	36	Mgr de la Ferté.
14	Mme de Chasteaubriant.	37	Mgr de Thais.
15	Mgr de Florenge.	38	Le duc d'Albanye.
16	Mgr de la Palice.	39	Mme de Canaples.
17	Le capitaine Tavannes.	40	Mme de Vigent.
18	Mgr de Lescut.	41	Mlle de Landac.
19	Mgr de Chandio.	42	La baillyve de Cam.
20	Mme de Chandio.	43	Madamoiselle Bry.
21	Mme de Gié.	44	Madamoiselle de Love.
22	Mgr de Gié, son fils.	45	Madamoiselle de Langeyovvet.
23	La fille aisnée de Gié.		

Liste-Table des Portraits du Recueil d'Aix.

1 Le roy	11	9 Madame de la Rochefoucault	20
2 Madame La duchesse (dalanson)	13	10 Chandio	id.
3 Monsr le Daulphin	16	11 Madame de Chasteaubreant	21
4 Monsr Dorleans	id.	12 Madame de Tureyne	23
5 Madame Charlotte	17	13 Saint Marsault	id.
6 Madame Madelayne	id.	14 La grant Seneschalle	24
7 Monsr Dengolesme	id.	15 Monsr de Bourbon	26
8 Madame de Nemours	19	16 Tavannes	29

17 Beauvays	30	35 Mada^lle de Tenye	51
18 Côte de Saint-Pol	31	36 Môs^r le marefchal de Foix	id.
19 Broffe	32	37 Madame de Vigean	52
20 Madame da Vaugour	33	38 Môs^r de la Paliffe	id.
21 Henapes (Canaples)	id.	39 Mons^r de Fleuranges	53
22 Pyrault	34	40 Môs^r de Tournon	54
23 La Royne marie	35	41 Mons^r le grand meiftre	55
24 Bailly de Tourayne	37	42 Mons^r Darbanys	57
25 Cafault	id.	43 Mons^r de Vauldemont	58
26 Brion (L'admiral de)	id.	44 Affigny la myeux faicte	59
27 La belle anys (Agnès)	39	45 (Portrait de femme)	id.
28 Môs^r de Barbezieux	46	46 Mons^r de Lautrec	id.
29 Madame de Borbon	id.	47 Le bailly de Parys	60
30 Chiffe	47	48 (Portrait d'homme)	61
31 Gabrielle	48	49 Le Roy Henry Dangleterre	62
32 Môs^r de Sparras	49	50 (Portrait de femme)	63
33 Madame de Nafot	50	51 (Portrait de femme plus jeune)	id.
34 Le Côte de Sanferre	id.		

NOTES

A. — M. le comte de Laborde. — Livre de crayons de M^me de Boify 71-72
B. — M^me de Boify & fa fille. — Epitaphe par Marot. — Citation de M. de Laborde 73-74
C. — Notes autographes de MM. Révoil & Dioulofet 75-76
D. — Cartons de Saint-Vincens. — Portraits de Michel & Céfar Noftradamus.
— M^me de Saint-Vincens. — M. Roux-Alpheran & Mgr Rey. — Lycée. 77-81
E. — Le comte Portalis. — Bufte de M. de Méjanes, & autres 81
APPENDICE. — Trois têtes de crayons 83

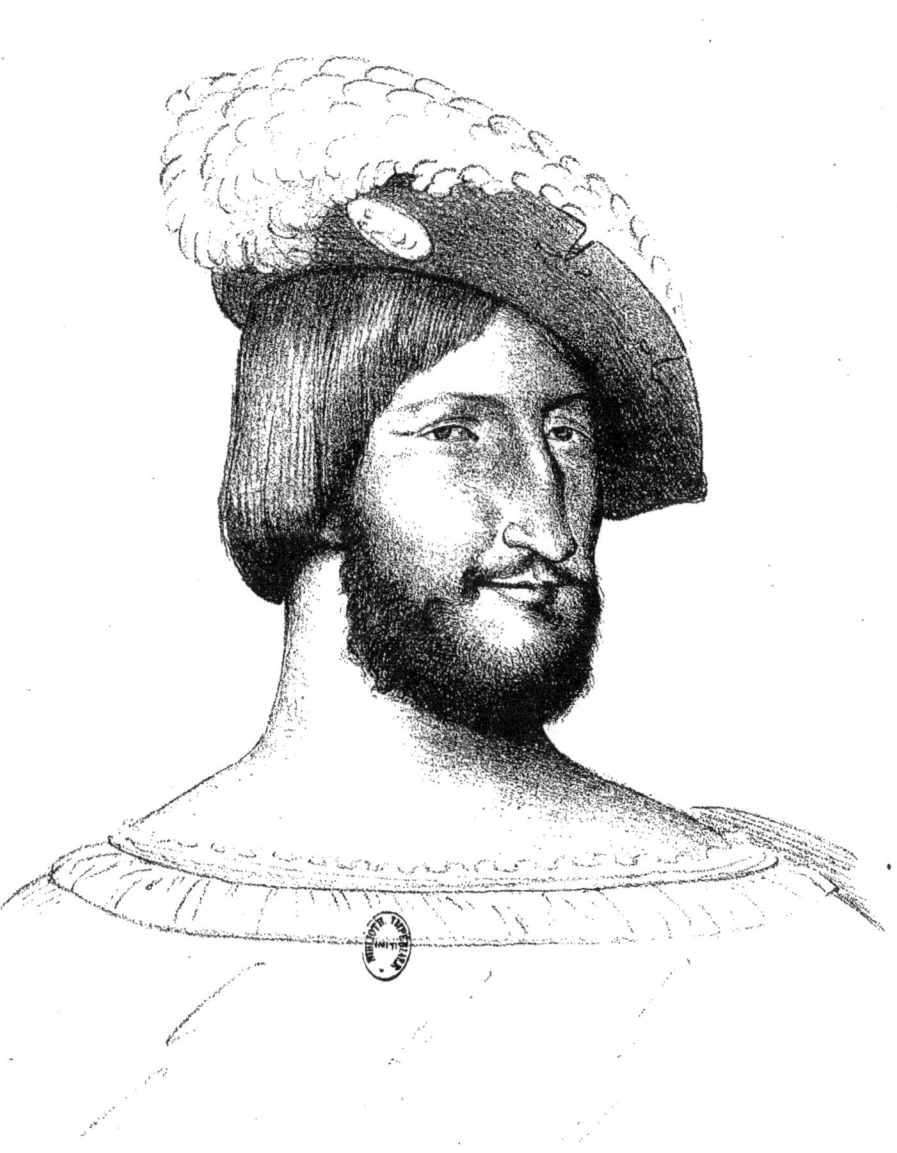

P. II.

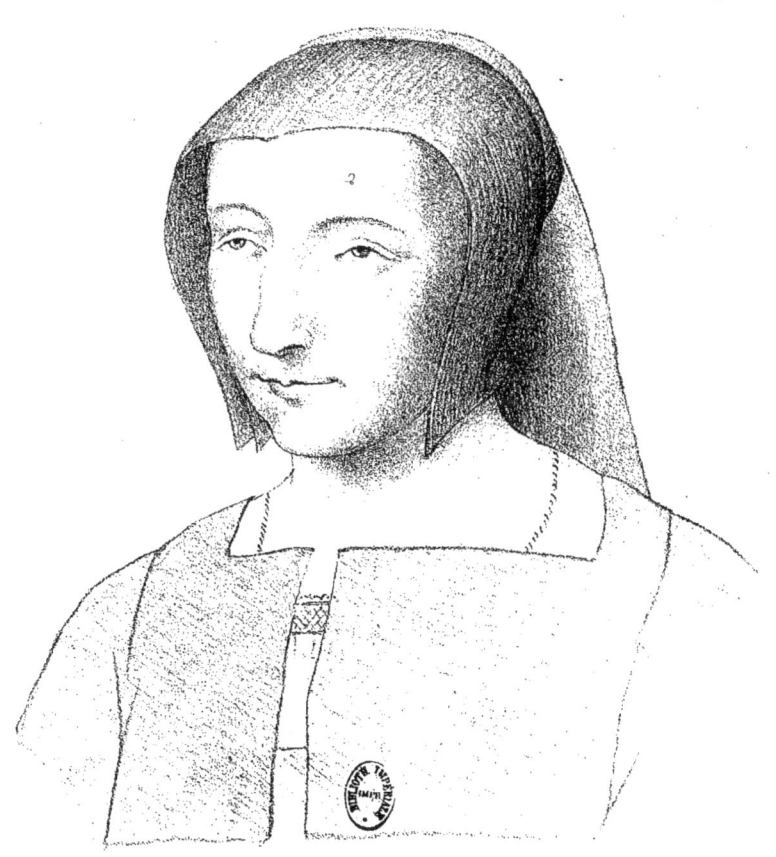

Madame la duchesse d'alançon

A. Augelin, del. Lith. F. Raiband, Marseille.

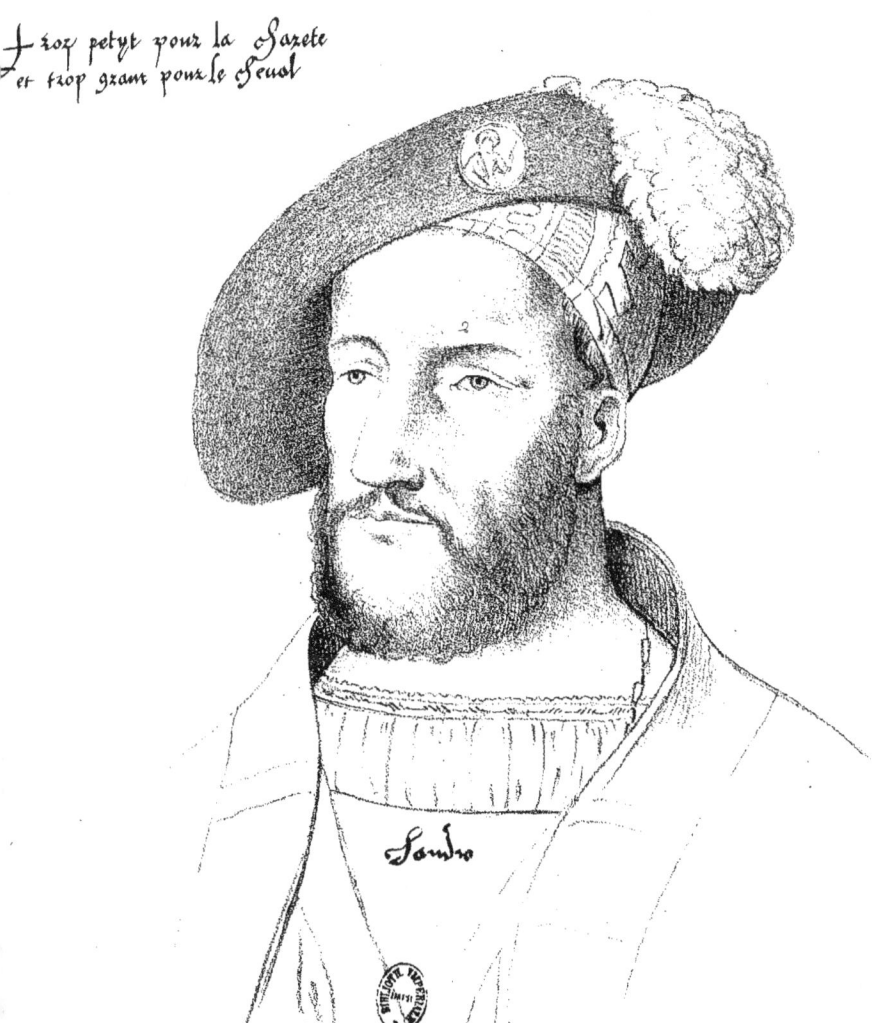

trop petyt pour la gazete et trop gram pour le cheual

A. Angelin, del. — Lith. F. Raibaud, Marseille.

P. IV.

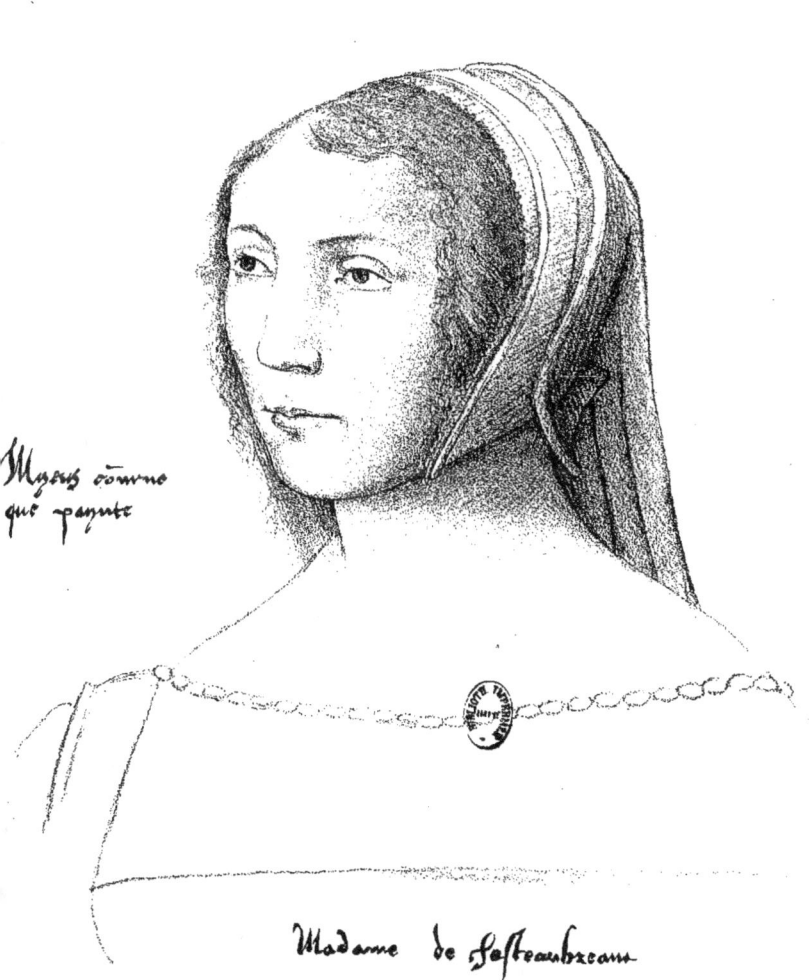

A Anéelin, del. — Lith. F. Raibaud, Marseille.

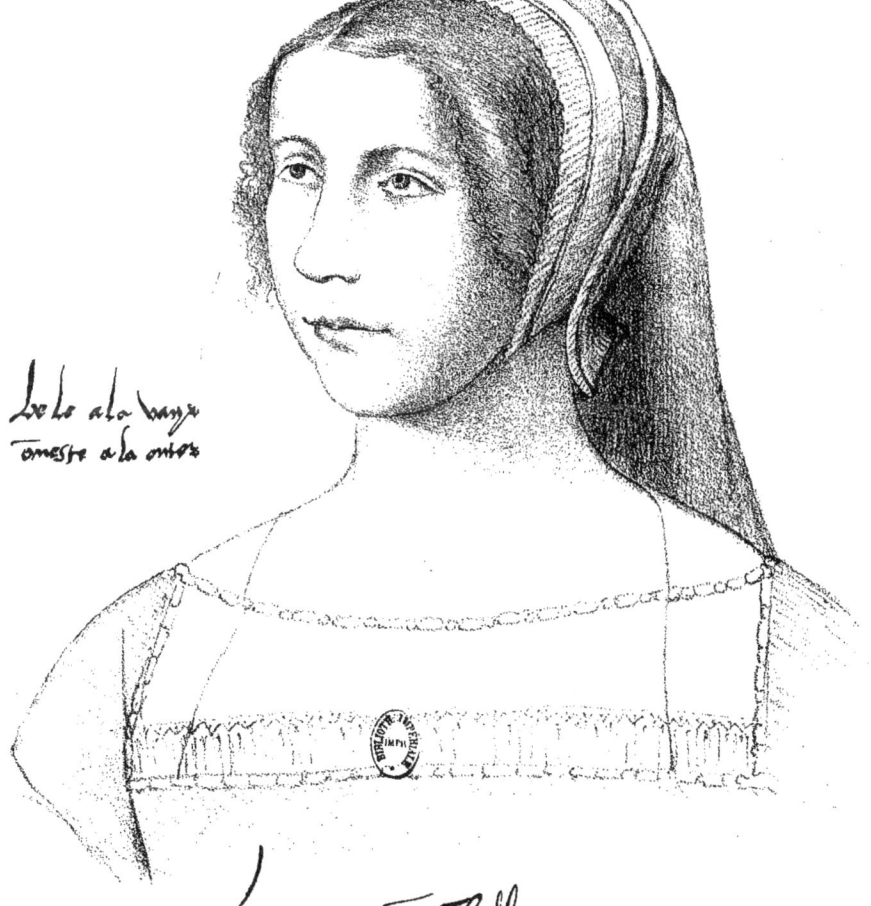

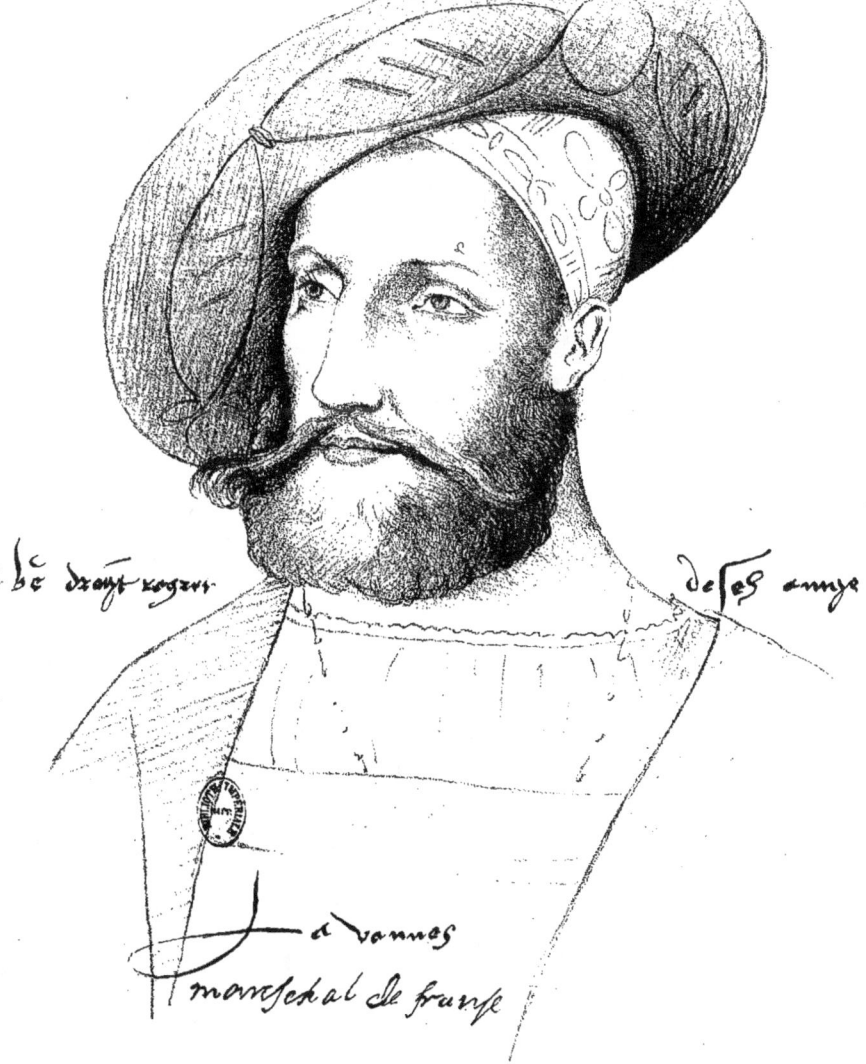

P. VIII.

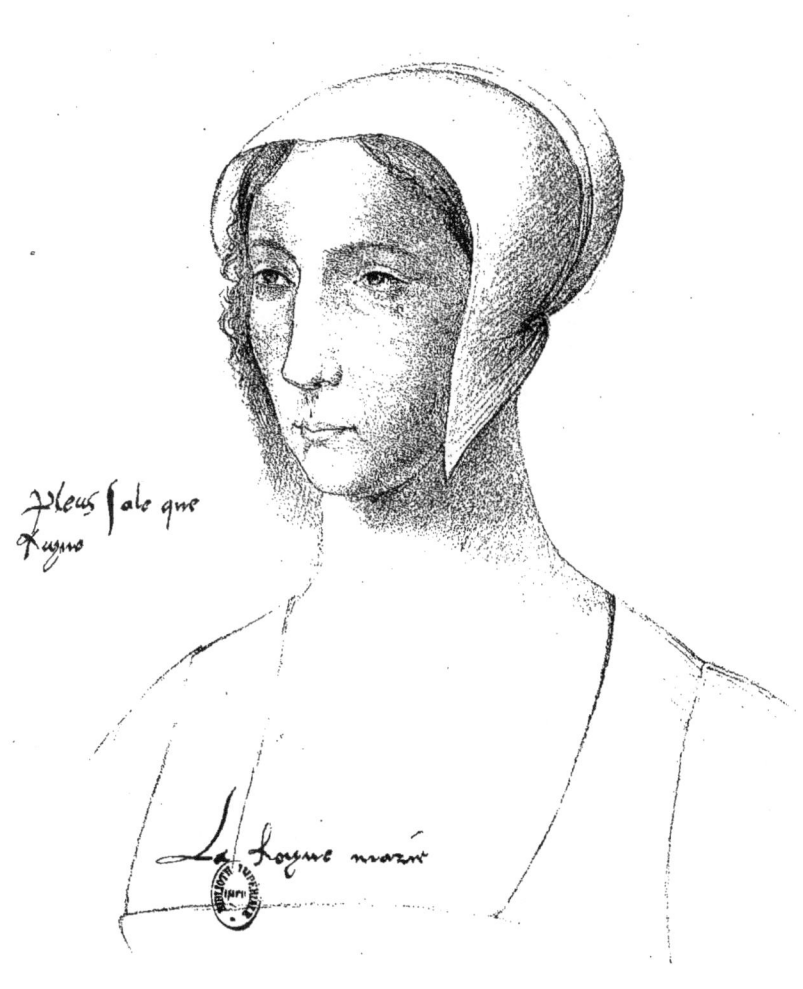

A. Angelin, del. Lith F. Raibaud, Marseille.

P. IX.

La belle ayns

Plus de louange son amour ny merite
Et tant est de france Recomnue ja
que nest tout ce qua oultre petonnerer
olouse normays ov d'andefort compte

A. Angelin, del. Lith. F. Raibaud, Marseille.

P. X.

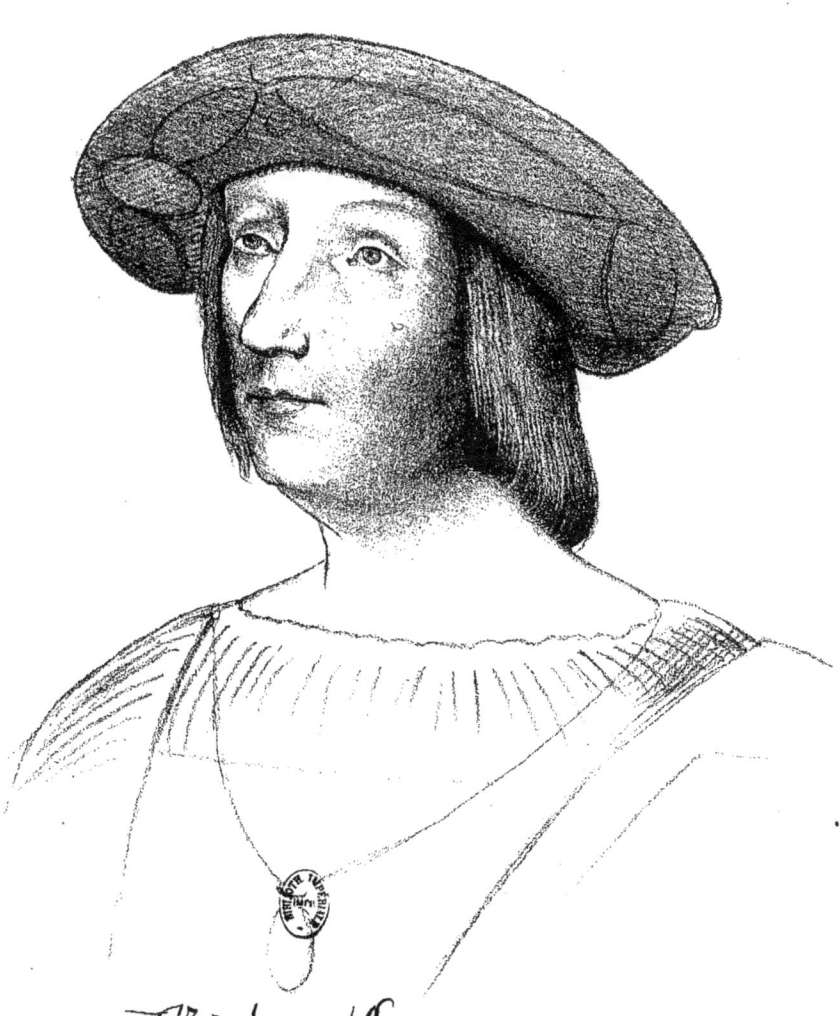

mos.r de La palisse
mareschal de Chabannes

A. Angelin, del. Lith. F. Raibaud, Marseille.

P. XI.

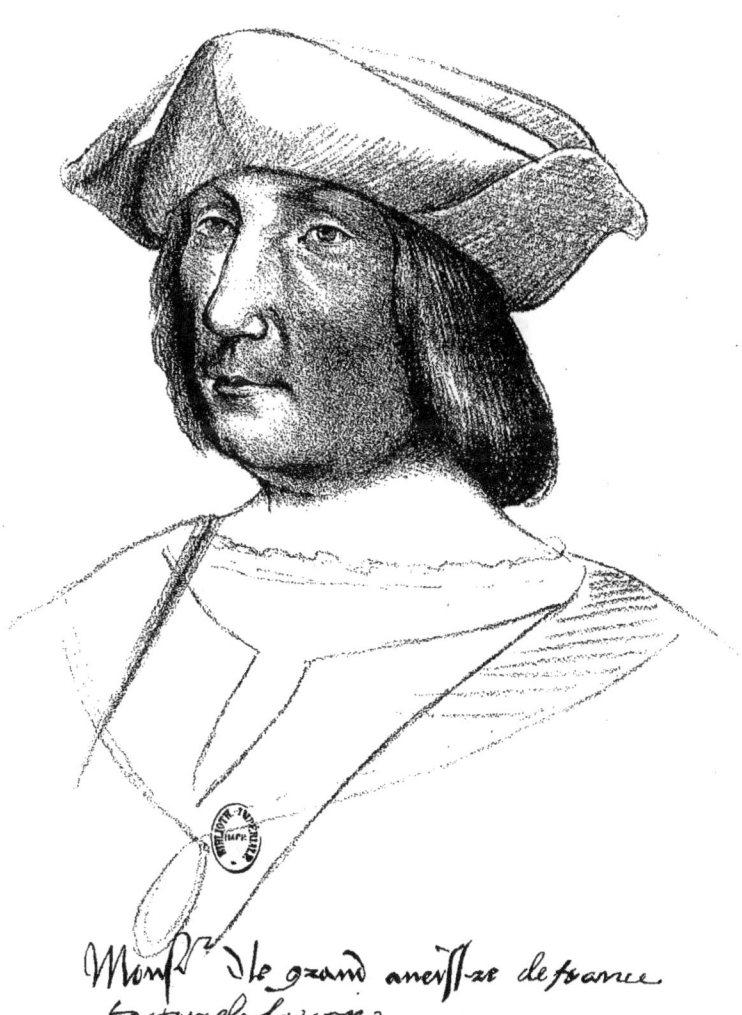

A. Angelin del.
Lith. F. Raibaud, Marseille.

P. XII.

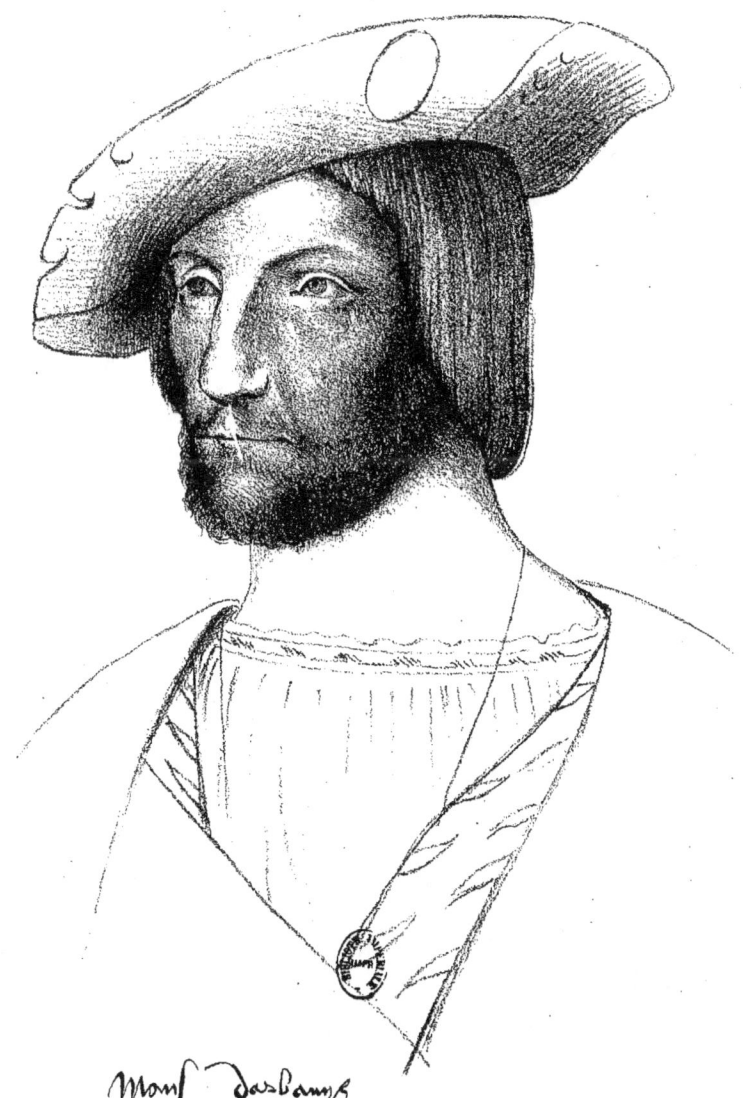

A. Angelin, del. Lith. F. Raibaud, Marseille.

www.ingramcontent.com/pod-product-compliance
Lightning Source LLC
Chambersburg PA
CBHW071605220526
45469CB00003B/1126